版面研究所 **3**

混搭元素版面學

181 個掌握設計元素與靈活應用訣竅！

ingectar-e 著 黃筱涵 譯

suncolor
三采文化

FOREWORD

前言

想設計得猶如時尚雜誌、
想打造出名牌般的氛圍。
想要街頭的氛圍、戶外運動的氛圍、
店家的氛圍、陽剛氛圍、藝術氛圍……等。

想必許多從事設計工作的朋友們，
都苦惱於該怎麼擷取這些「出色」的精華，
並將其運用在自己的設計裡。

本書就要以多種範例介紹各種風格的設計重點，
幫助各位呈現出「出色」的作品。

此外這次的「出色」也會聚焦在「活力」，
多種看似隨興的設計中，都隱含著「活力」。

本書若能夠為各位帶來靈感，
設計出符合理想風格的「出色」作品，
我們將深感榮幸。

ⓔ ingectar-e

本書架構

全書將設計重點分成6大類，
每一個設計重點共花4頁介紹，
每個重點都會搭配3～6幅範例。

設計重點　　　　　　　　　　範例解說　　　類別、重點的英文標題

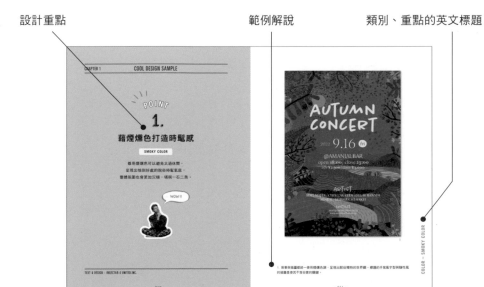

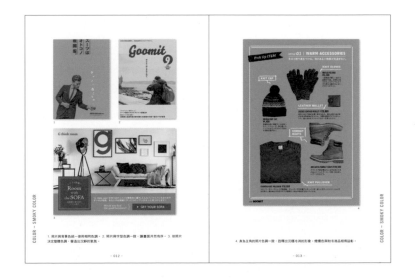

CONTENTS

目錄

COLOR 色彩 ─────────────────

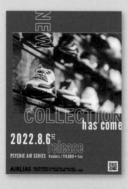

CHAPTER 1

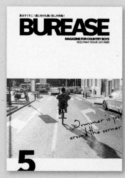

PHOTO 照片

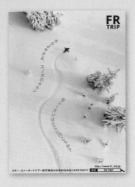

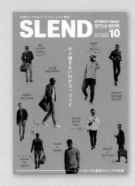

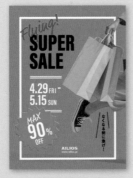

ILLUSTRATION 插圖

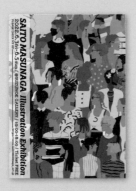

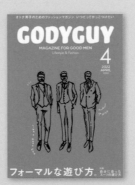

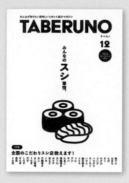

070　一幅插畫決勝負

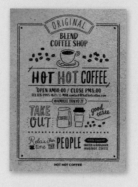

074　搭配手寫字

078　藏在標題裡

FONTS 字型 ————————————————————

084　隨興失衡的
　　　手繪感

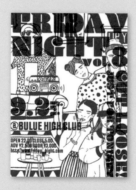

088　貼近版面邊緣

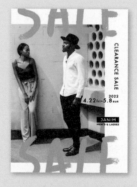

092　隱約滲出的帥氣感

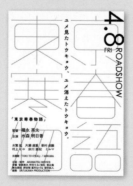

096　只有文字

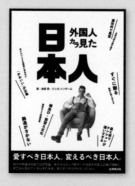

100　使用粗體文字

104　藉細線打造清爽感

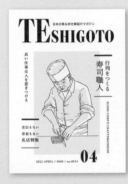

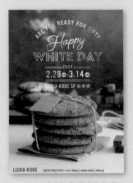

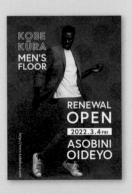

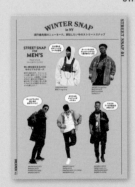

本書使用方法

本書蒐羅了現在常用、常見的表現手
法，介紹「出色」的關鍵。請各位從
光看就樂趣十足的範例中，找到能夠
活用的重點，實際用在設計作品中
吧。仔細觀察日常中的「好設計」並
加以分析，也是一種設計練習。

喔～原來如此！

注意事項　本書範例登場的人名、團體、地址與電話等均純屬虛構，與現實
完全無關。

CHAPTER

1

COLOR

色彩

—

這裡要介紹用色的關鍵。
色彩的運用會大幅影響設計形象，
設計愈簡約，色彩就愈重要。

SIX POINT TECHNIQUE

藉煙燻色打造時髦感

SMOKY COLOR

善用煙燻色可以避免太過休閒，
呈現出恰到好處的脫俗時髦氣息，
整體氛圍也會更加沉穩，堪稱一石二鳥。

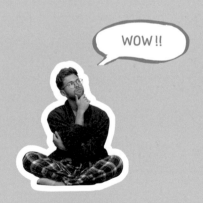

TEXT & DESIGN : INGECTAR-E UNITED,INC.

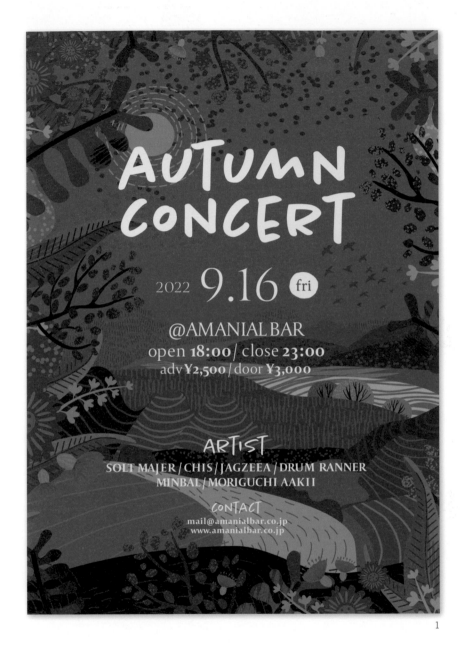

1. 背景與插圖都統一使用煙燻色調，呈現出脫俗獨特的世界觀。標題的手寫風字型與隨性風的插圖是使其不落俗套的關鍵。

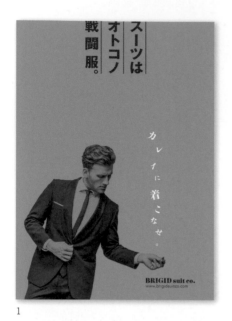

1

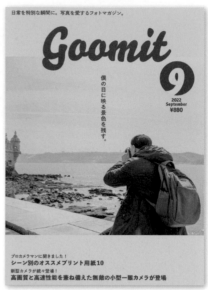

2

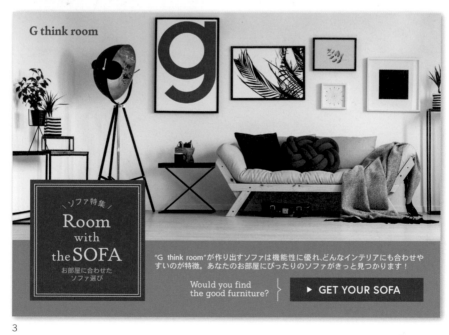

3

1. 照片與背景色統一使用相同色調。 2. 照片與字型色調一致，讓畫面井然有序。 3. 依照片決定整體色調，營造出沉靜的氣氛。

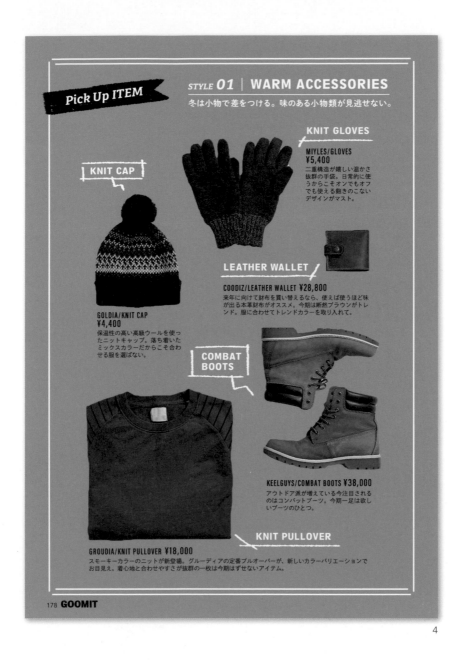

Pick Up ITEM

STYLE *01* │ **WARM ACCESSORIES**

冬は小物で差をつける。味のある小物類が見逃せない。

KNIT GLOVES

MIYLES/GLOVES
¥5,400
二重構造が嬉しい温かさ
抜群の手袋。日常的に使
うからこそオンでもオフ
でも使える飽きのこない
デザインがマスト。

KNIT CAP

GOLDIA/KNIT CAP
¥4,400
保温性の高い高級ウールを使っ
たニットキャップ。落ち着いた
ミックスカラーだからこそ合わ
せる服を選ばない。

LEATHER WALLET

COODIZ/LEATHER WALLET ¥28,800
来年に向けて財布を買い替えるなら、使えば使うほど味
が出る本革財布がオススメ。今期は断然ブラウンがトレ
ンド。服に合わせてトレンドカラーを取り入れて。

COMBAT BOOTS

KEELGUYS/COMBAT BOOTS ¥38,000
アウトドア派が増えている今注目される
のはコンバットブーツ。今期一足は欲し
いブーツのひとつ。

KNIT PULLOVER

GROUDIA/KNIT PULLOVER ¥18,000
スモーキーカラーのニットが新登場。グルーディアの定番プルオーバーが、新しいカラーバリエーションで
お目見え。着心地と合わせやすさが抜群の一枚は今期はずせないアイテム。

4. 身為主角的照片色調一致，詮釋出沉穩冷冽的形象。煙燻色與秋冬商品相得益彰。

大膽運用鮮豔色

VIVID COLOR

鮮豔色能夠增添畫面衝擊力，相當吸睛。
同時還能營造出休閒且極富躍動感的視覺效果。

TEXT & DESIGN : INGECTAR-E UNITED,INC.

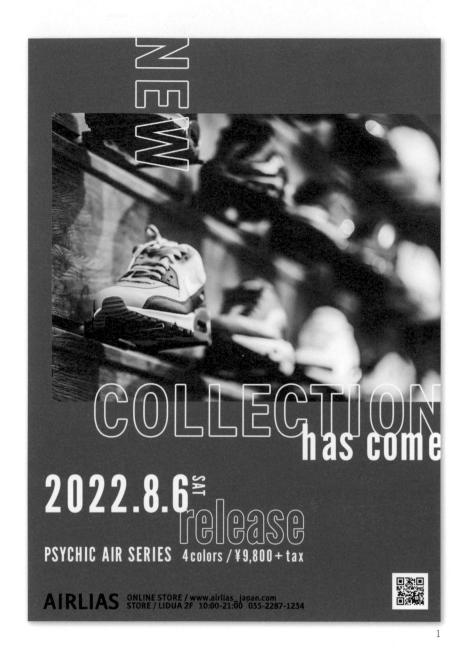

NEW

COLLECTION has come

2022.8.6 SAT
release

PSYCHIC AIR SERIES 4colors / ¥9,800 + tax

AIRLIAS ONLINE STORE / www.airlias_japan.com
STORE / LIDUA 2F 10:00-21:00 035-2287-1234

1. 背景使用色塊，讓休閒感更上一層樓的同時，又令人印象深刻。

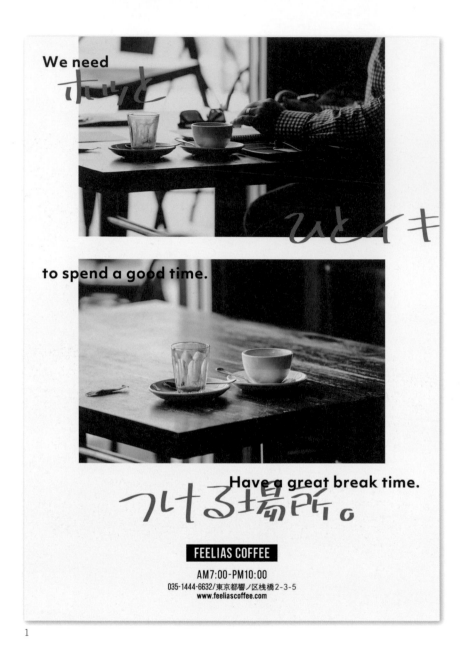

1

1. 重要訊息運用手寫字，除了能進一步襯托文字，還能營造畫面的視覺焦點。

2

3

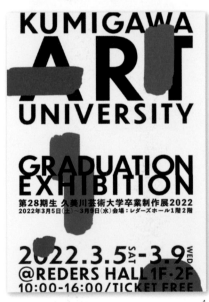

4

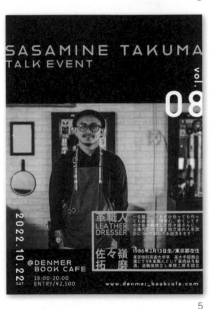

5

2. 將鮮豔的色塊組成的圖紋疊加在照片上，增添視覺衝擊力。 3. 將色塊打造成配色的一部分，可以提升畫面的韻律感與動態感。 4. 雙色搭配出更棒的衝擊效果與躍動感。 5. 底部使用黑色的色塊，能夠烘托出鮮豔色的部分。

吸引人的雙色設計

TWO TONE DESIGN

雙色組成的畫面具有引導視線的效果，
藉此明確傳達情報資訊。
整體畫面也會呈現出簡約脫俗氣息。

WOW!!

TEXT & DESIGN : INGECTAR-E UNITED,INC.

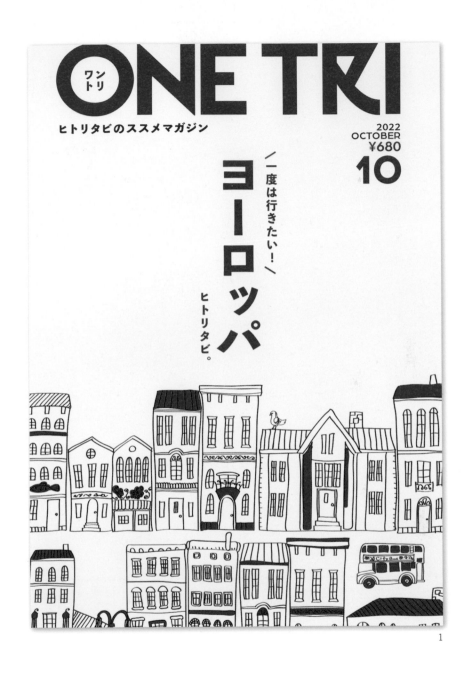

1. 雙色組成的畫面，形塑出簡單脫俗的氣氛，看起來俐落又清晰。

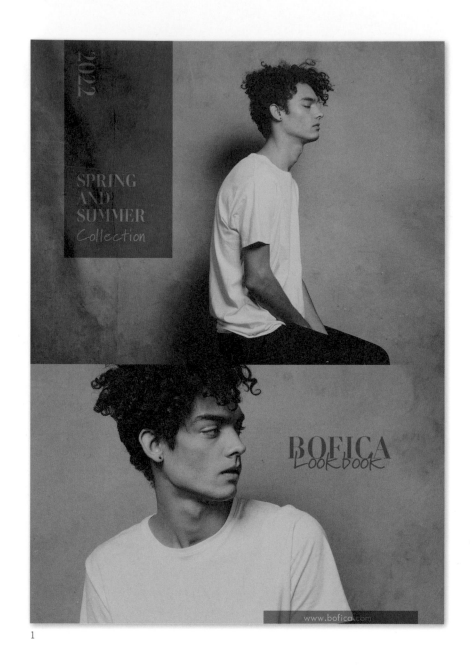

1

1. 將照片一致調成褐色調，就能夠將視覺集中在資訊上。兩者色調一致時，整體看起來也相當統一。

2

3

4

2. 用黃色代表光，藉此賦予色彩意義，在增添視覺衝擊力之餘，畫面也更具說服力。 3. 藉由具備一致性的配色，打造出畫面的統一感。 4. 復古的配色給人懷舊溫暖的形象。

藉色塊創造視覺衝擊力

BACKGROUND COLOR

背景鋪滿色塊，畫面更令人印象深刻。
既能夠營造出簡約休閒的氣息，
還可以輕鬆統整視覺畫面。

WOW!!

TEXT & DESIGN：INGECTAR-E UNITED,INC.

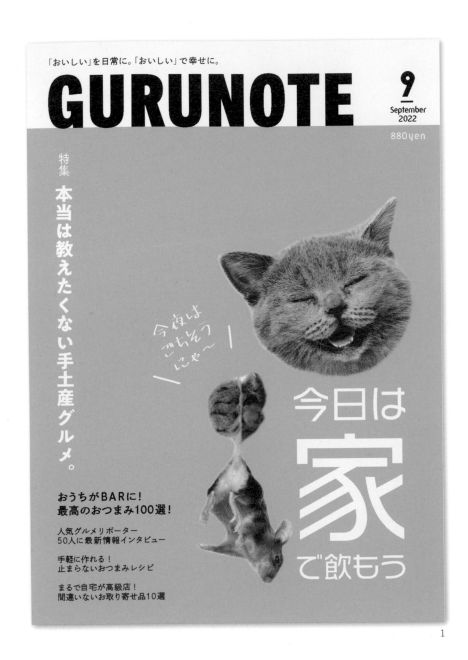

1. 將去背照片擺在色塊背景上，呈現出極富視覺衝擊效果的脫俗感。

1

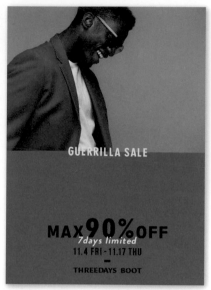

2

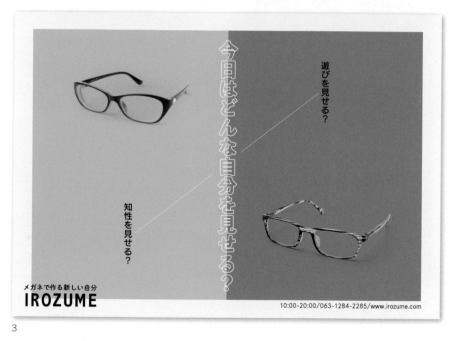

3

1. 藉由色塊明確表現出誰是主角。 2. 用色塊與照片將畫面一分為二，看起來簡潔有力。 3. 用雙色切割畫面，讓左右色彩各具意義。

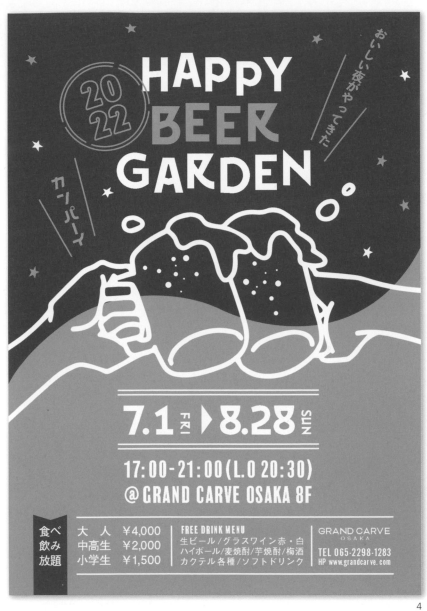

4. 使用彎曲的界線，為畫面打造青春活力氛圍。

5.

單色調帶來的冷冽感

MONOTONE

想設計出冷冽、冷酷的氛圍時，
只要善用單色調，畫面就會井然有序。
這樣做的最大關鍵，就是可襯托出視覺焦點。

WOW!!

TEXT & DESIGN : INGECTAR-E UNITED,INC.

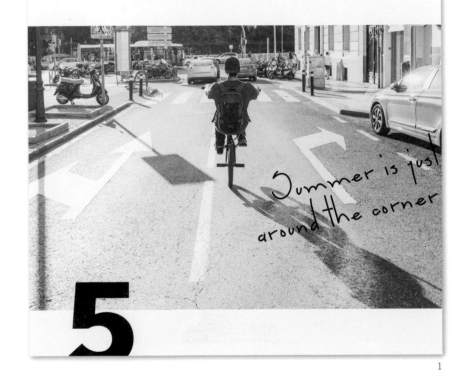

夏はすぐそこ！夏に向けた買い足し大特集！

BUREASE

MAGAZINE FOR COUNTRY BOYS

2022 MAY ISSUE 245 ¥880

Summer is just around the corner

5

1. 僅使用一張照片，再將資訊都集中在標題附近，藉由畫面中的留白勾勒出簡潔效果。切邊的數字5與手寫文字，則為畫面增添動態感。

COLOR － MONOTONE

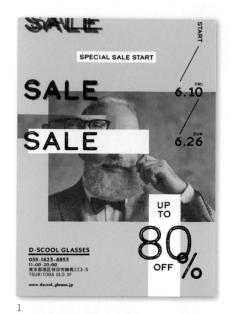

1

2

3

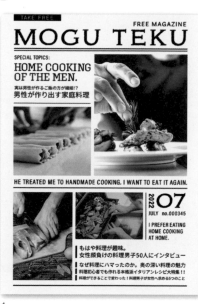

4

1. 這裡使用了拼貼風。由於使用了低調的色調，所以不會顯得繁雜。 2. 單純以文字組成，看起來簡單不花俏。 3. 滿版的黑色背景，呈現出具分量感的冷冽氛圍。 4. 打造成報紙風。藉格線整頓資訊，畫面更顯洗鍊。

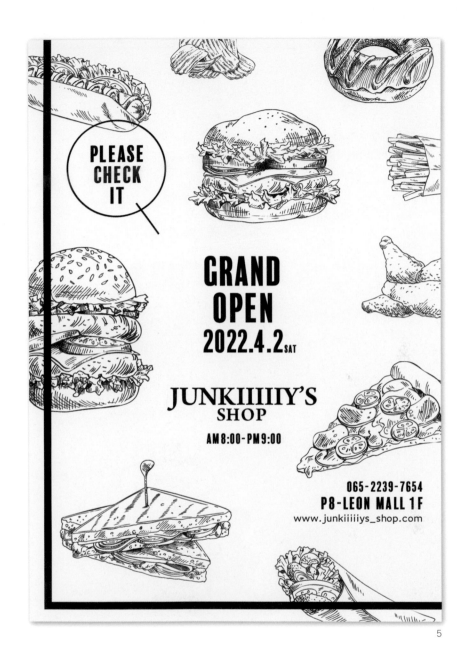

5. 隨興的插圖同樣藉單色調形塑成熟形象，粗線則恰如其分地收斂整體要素。

POINT 6.

以白色為重點的脫俗感

WHITE POINT

在視覺焦點上使用白色，
可以為畫面增添輕盈氣息。
是一種簡單好用的技巧。

WOW!!

TEXT & DESIGN：INGECTAR-E UNITED,INC.

1. 僅局部插圖使用白色，不僅更具視覺衝擊力，還兼具清新的輕盈氛圍。

1

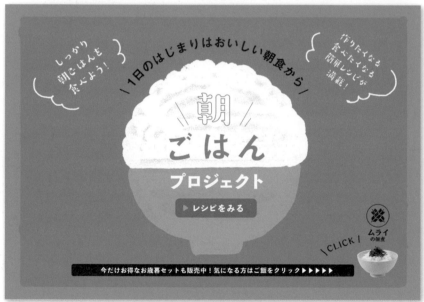

2

1. 黑色塊襯托了白字，增添畫面簡潔感。 2. 用白色表現本身就屬於白色的物件，不僅令人印象深刻，還極富說服力。

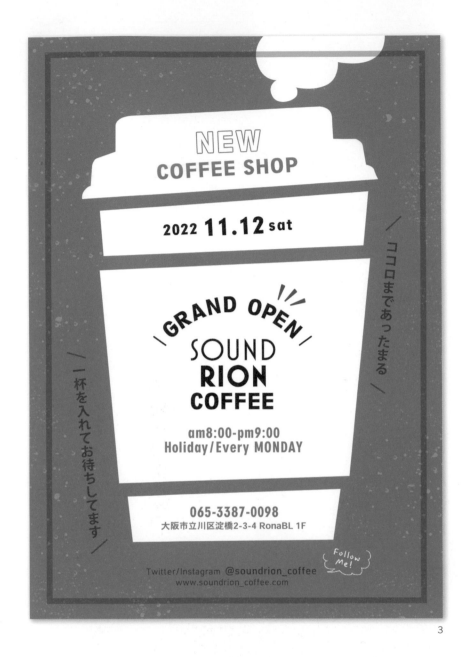

3. 使用白色的剪影，讓人輕鬆聯想到目標物。將資訊放在白色塊上，打造出這份設計的視覺焦點。

NO.
1

活力設計的真面目

「活力」到底是什麼概念？這實在很難簡單說明清楚。
本書將設計概念濃縮成5個關鍵字，藉此確立方向性，
這邊就要解析本書提案的「活力設計」。

☑ 休閒

散發出輕鬆愉快的氣息，不會過度用力的「活力感」。這裡的目標是不拘泥於形式或傳統，能更加自由的表現手法。

☑ 簡約

任誰都能夠一眼明瞭，沒有過度裝飾的「活力感」。能夠以聰明的方式，簡單傳遞複雜資訊與要素，實在是太帥氣了。

那個設計真帥氣！

☑ 脫俗

充滿玩心，不會一板一眼的「帥氣感」。相較於大人的品格或裝飾性，更重視躍動感與玩心。

☑ 少年感

展現真自我的隨興「活力感」，散發出平易近人的時髦氣息。

☑ 男女皆宜

猶如「男友風」的表現，帶有女性也會喜歡的柔和「活力感」。

POINT　建議各位參考本書重點與範例時，別忘了這些關鍵字。

PHOTO

照片

—

這裡要介紹運用照片的重點與技巧，
請各位參考重點解說，
多方嘗試吧。

照片要活用留白

MARGIN

運用留白讓照片更有故事，
會說話的照片，能夠讓視覺魅力倍增，
所以設計時請留意照片的留白吧！

GREAT !!

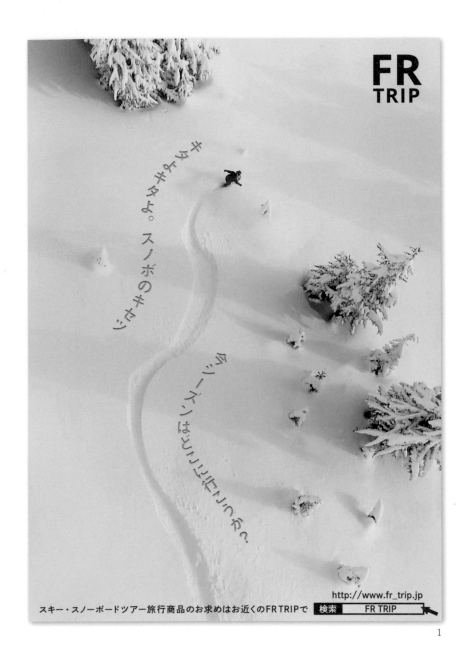

1. 用一張大膽留白的照片，放滿整個畫面。整片雪景令人印象深刻，還能感受到無限遼闊的場域。滑雪的軌跡更是成為畫面的視覺焦點。

1

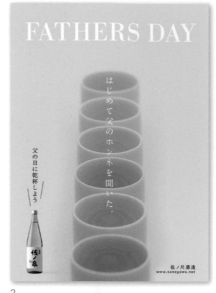

2

3

1. 照片主角是物件時，可善用留白，看起來就像精心編配過一樣。 2. 文字要素力求簡潔，有助於襯托照片。 3. 將資訊配置在照片的留白處，打造畫面層次感。

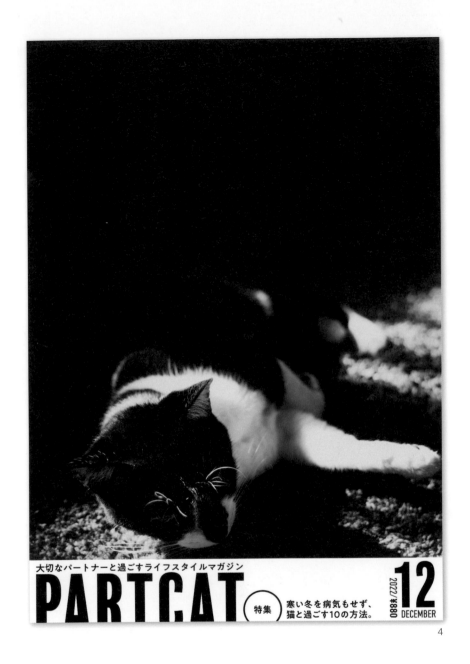

大切なパートナーと過ごすライフスタイルマガジン

PARTCAT

特集　寒い冬を病気もせず、猫と過ごす10の方法。

2022木880

12

DECEMBER

4

4. 將資訊配置在下側，活用照片的留白，打造出大膽且富視覺衝擊力的畫面。僅使用黑與白的設計，同樣是讓照片更生動的訣竅。

刻意隨興的切割

CUT OUT

想打造脫俗且具躍動感的畫面時，
可以用更隨興的手法盡情切割照片。
這裡就刻意來挑戰失衡的設計法吧！

TEXT & DESIGN：INGECTAR-E UNITED,INC.

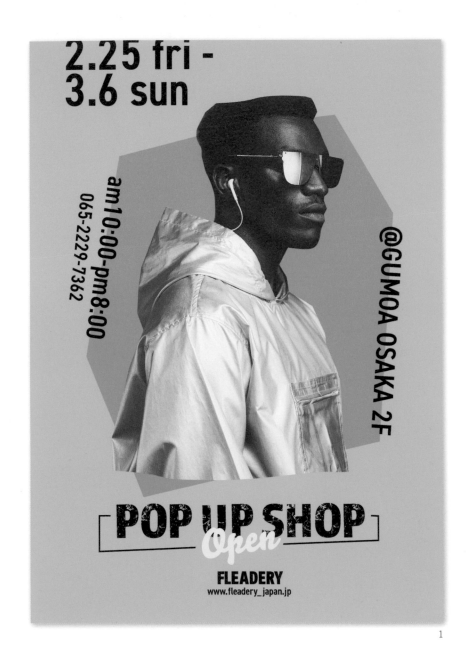

1. 藉由色塊的配置，襯托去背照片的輪廓，看起來更有效果。照片與色塊尺寸都偏大，使畫
面更具動態感，也令人印象深刻。

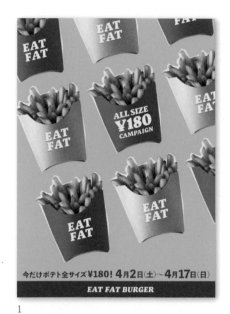

1

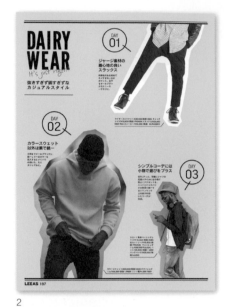

2

3

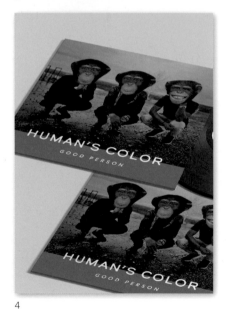

4

1. 反覆使用相同物件，打造出更粗獷獨特的形象。 2. 用去背照片打造出拼貼風，並含有少許留白。用多張照片組成的畫面，看起來更加躍動。 3. 融合在一起的照片與大字，極富視覺衝擊力與張力。 4. 稍微不尋常的尺寸感與去背的物件照片，使畫面更顯獨特。

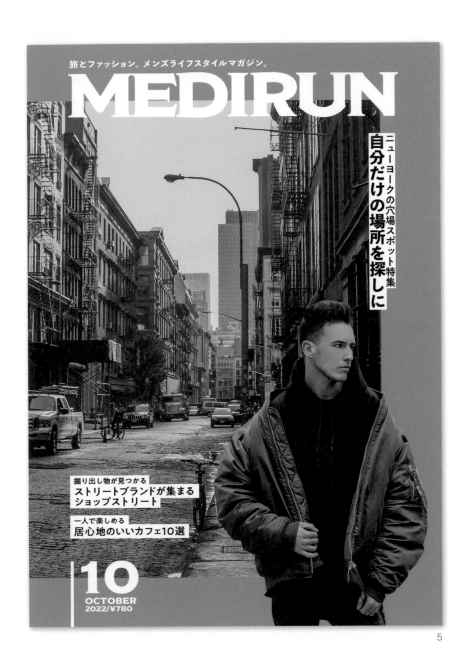

旅とファッション。メンズライフスタイルマガジン。

MEDIRUN

ニューヨークの穴場スポット特集
自分だけの場所を探しに

掘り出し物が見つかる
ストリートブランドが集まる
ショップストリート

一人で楽しめる
居心地のいいカフェ10選

10
OCTOBER
2022/¥780

PHOTO – CUT OUT

5. 搭配長形照片，同樣能夠勾勒出律動感，偏離現實的感覺與稍微破碎的表現手法，讓畫面更加脫俗。

POINT

3

四散的去背照片

CUT OUT PHOTO

用多張去背照片放滿整個畫面，
會呈現出動感的休閒氣息。
並搭配男友風的色調，讓人光看就樂趣十足。

GREAT!!

TEXT & DESIGN：INGECTAR-E UNITED,INC.

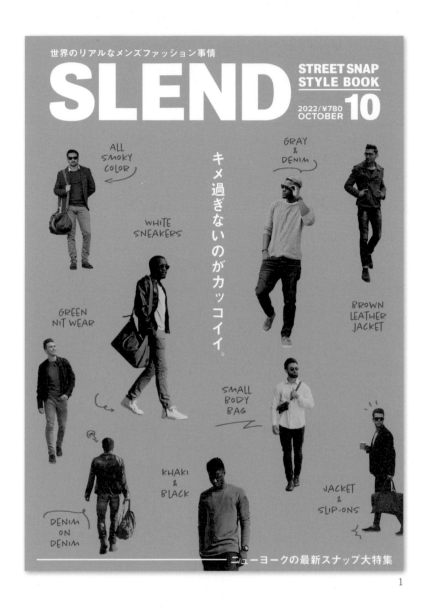

世界のリアルなメンズファッション事情

SLEND

STREET SNAP
STYLE BOOK

2022/¥780
OCTOBER **10**

ALL SMOKY COLOR

GRAY & DENIM

キメ過ぎないのがカッコイイ。

WHITE SNEAKERS

GREEN NIT WEAR

BROWN LEATHER JACKET

SMALL BODY BAG

KHAKI & BLACK

DENIM ON DENIM

JACKET & SLIP-ONS

ニューヨークの最新スナップ大特集

1

1. 散布在各處的人物去背照片，搭配手寫文字與插圖，讓畫面更加輕鬆休閒。照片尺寸有大有小，讓律動感更上一層樓。

PHOTO – CUT OUT PHOTO

ボクらの ICHIOSHI
RAMEN

大阪の飲食店激戦区、福島で毎日長蛇の列ができる
人気ラーメン店をご紹介！

御羅庵
わかめラーメン/¥880

鶏ガラベースで深みのある醤油ラーメン。鶏ガラに加えて、煮干し、ホタテ、エビ、イカなど10種類以上の素材を活かしたスープはコクがあり、醤油ベースでもあっさりし過ぎず、満足いく逸品。

住所/大阪府大阪市福島区緑2-3　電話/065-2298-8345　営業時間/18:00～翌3:00※売り切れ次第終了　定休日/日祝　席/20席　駐車場/なし

翁
鶏白湯味噌ラーメン/¥980

細めの自家製玉子麺が濃厚スープと絶妙にマッチ。こだわりの鶏白湯スープにコクのある味噌を加えたこってりリッチな味噌ラーメン。毎日営業時間前から長蛇の列だが福島に来るなら一度は食べてみたい一杯。

住所/大阪府大阪市福島区弥生町5-8　電話/065-1286-2239　営業時間/11:00～21:00※売り切れ次第終了　定休日/なし　席/15席　駐車場/なし

れのは
韓国キムチラーメン/¥770

鶏出汁ベースの汗が吹き出る辛麺。辛さの中にも旨味が凝縮していて、ついついクセになる。生卵が辛さを柔らげ、またひと味違った美味しさを味あわせてくれる。女性にも人気の本格韓国ラーメン。

住所/大阪府大阪市福島区4-9-8　電話/065-5597-2206　営業時間/10:00～翌2:00※売り切れ次第終了　定休日/月曜　席/25席　駐車場/なし

麺屋 倉紡
濃厚豚骨ラーメン/¥980

醤油ダレが効いた和風出汁がベースの濃厚豚骨ラーメン。仕上げにネギ油の香ばしさを加えるのがポイント。シンプルなトッピングなだけにスープと麺の旨さが際立つ。これぞ王道豚骨ラーメン。

住所/大阪府大阪市福島区千堂3-98　電話/065-1284-6643　営業時間/11:00～22:00※売り切れ次第終了　定休日/日祝　席/10席　駐車場/なし

KUICHI
ネギ醤油中華そば/¥700

たまり醤油で仕上げた醤油ダレに、豚骨スープを加えたこだわりの中華そば。地元で根強い人気を誇り、今年で創業20年の老舗中華そば店。店主のこだわりが詰まった一杯を食べない手はない。

住所/大阪府大阪市福島区六堂　コアビル2F　電話/065-4498-2365　営業時間/11:00～19:00※売り切れ次第終了　定休日/火曜　席/20席　駐車場/なし

らーめん輪凛
醤油ラーメン/¥880

甘みとコクのある合わせ醤油がクセになるあっさり醤油ラーメン。鶏ガラを軸に20種類の野菜から出汁をとるスープは嫌味がなく優しい甘さが口いっぱいに広がる。中太でモチモチ感のある麺はお腹を満たしてくれる。

住所/大阪府大阪市福島区緑38-2　電話/065-6654-2387　営業時間/11:00～翌1:00※売り切れ次第終了　定休日/日祝　席/18席　駐車場/なし

132

1

1. 呈現出熱鬧視覺效果之餘，兼顧了要素的秩序感。用格線切割有助於統整畫面資訊。

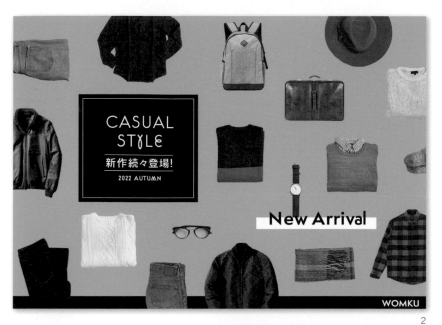

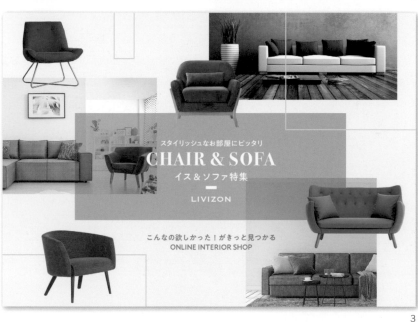

2. 猶如目錄的設計，藉由四散的時尚單品，刺激男性的購物慾。 3. 不同尺寸的照片與色塊共同交織出畫面的律動感，並醞釀出現代家具的形象。

藉色塊照片打造簡約感

SOLID COLOR

在照片後方配置色塊，
不僅更易傳達資訊，畫面還更簡潔有力。
請各位依作品的風格，選擇適當的色彩吧。

GREAT!!

TEXT & DESIGN : INGECTAR-E UNITED,INC.

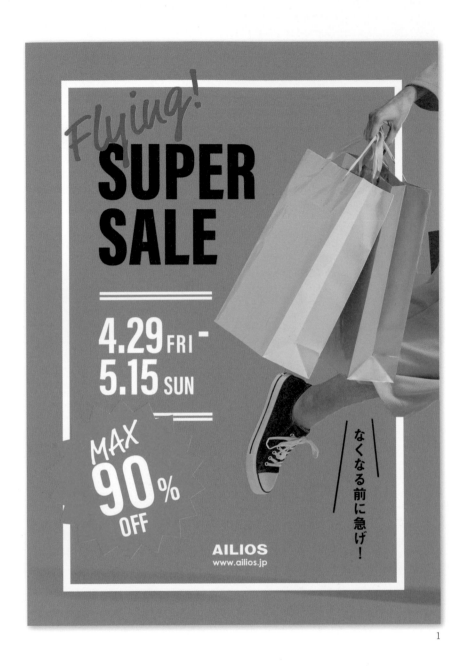

1. 大膽破圖的照片，塑造出令人印象深刻的畫面。

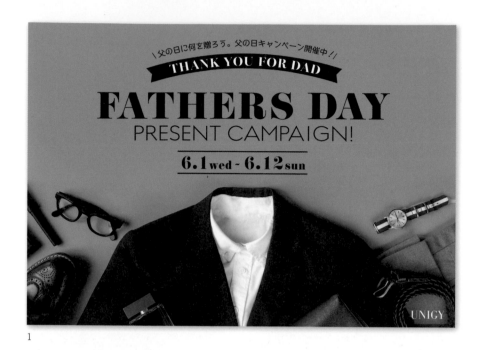

1

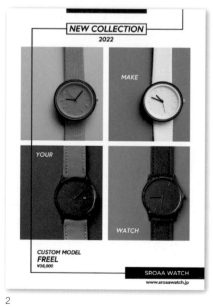

2

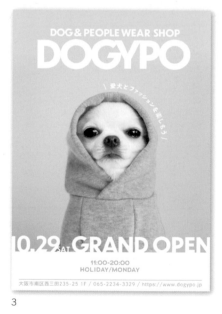

3

1. 藉煙燻色打造沉穩氛圍。 2. 藉多色形塑出熱鬧繽紛的氣息。 3. 白背景能夠讓畫面在輕盈簡約之餘，強調出要傳遞的訊息與主視覺。

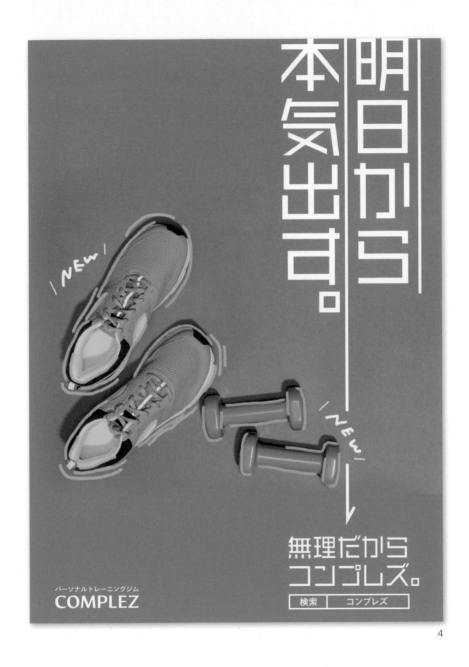

4. 手繪線條可增添活力形象，並營造出年輕氣息。

POINT 5

框線設計法

FRAME BOX

想要在彙整資訊的同時，讓視覺效果更加搶眼，
框線設計法正是「提味」的有效技巧。
多方運用不同的框線配置法，有助於增加作品豐富度。

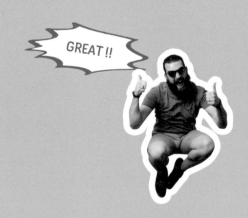

TEXT & DESIGN：INGECTAR-E UNITED,INC.

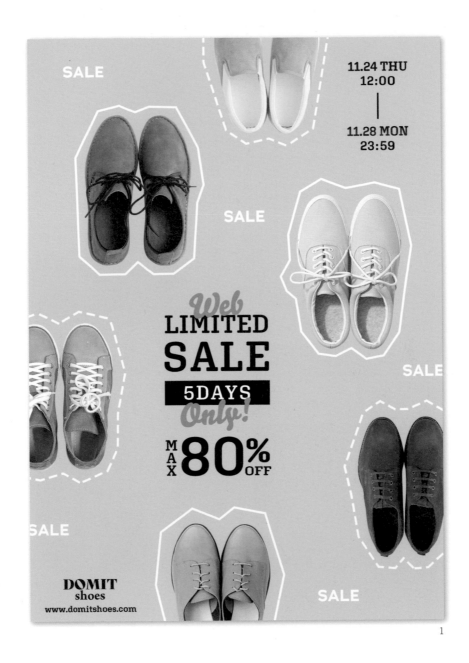

1. 依物體形狀圍繞出輪廓的框線，成功地強調出每張照片，也成為這幅設計的視覺焦點。

1

3

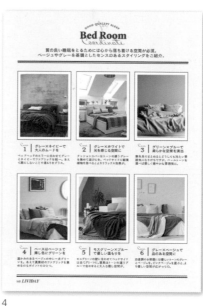

2

4

1. 框線圍繞著去背照片，看起來輕鬆又簡約。 2. 框線內的色塊，能夠收斂畫面要素，打造出視覺焦點。 3. 框線與字型都依照片色調用色，能夠營造出統一感。 4. 運用白底能夠賦予其悠閒自在的形象。

5. 藉框線切割亂數編排的要素，在彙整資訊之餘，增添畫面律動感。

邁向簡約之路 1

想要出色，就要學會運用「簡約」。
簡約可以說是現代設計的基本條件。
這裡將介紹簡約設計要注意的關鍵。

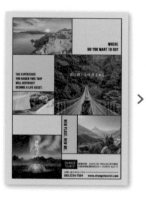

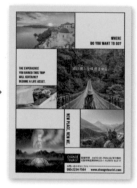

POINT 1

控制色彩數量

總覺得畫面有些混亂時，不妨先試著縮減色數。

POINT 2

照片與插圖色調一致

色調一致，畫面就一致，看起來當然也會簡潔有力。這裡也要留意尺寸感與色調。

POINT

縮減色數，且照片、插圖的色調需一致。
整理好畫面中的要素，就是邁向簡約設計的第一步。

ILLUSTRATION

插圖

—

這裡要介紹運用插圖的重點，
插圖的作用依使用方法而異，可以是主角也可以是視覺焦點，
請各位了解這些重點後，設計出優秀的作品吧。

放滿插圖

FILL UP

毫不保留地將插圖放滿整個版面，
讓設計更具衝擊力也很值得一瞧。

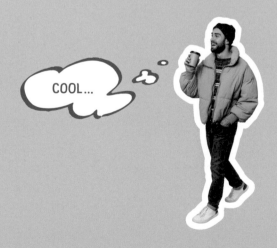

COOL...

TEXT & DESIGN：INGECTAR-E UNITED,INC.

1

1.將放滿整個畫面的人物插圖打造成主視覺，視覺衝擊效果極佳。這裡的關鍵在於將插圖打造成背景，不要與資訊混在一起，讓其成為明確的主角。

1

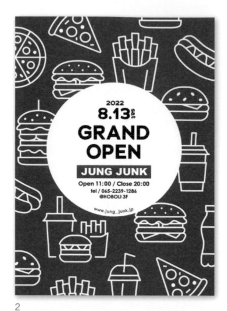

2

3

1. 色調統一，所以即使大量用在背景，也不會妨礙資訊的傳達。 2. 背景擺滿白線條插圖，營造出輕鬆休閒的氛圍。 3. 設計實體商品時，也能夠以相同的概念來運用插圖。

4. 將資訊集中在擠出的白色顏料上，是本設計的重點。搭配充滿玩心的字型，呈現出更富文青感的氣氛。

POINT 2

試著用線條表現人物

LINE ILLUSTRATION

用簡單的線條表現人物插圖，

看起來休閒又有故事性。

這是相當普遍的表現，請試著運用看看。

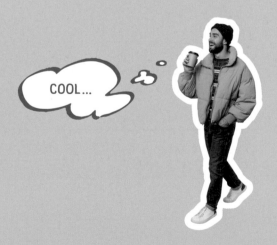

COOL...

TEXT & DESIGN：INGECTAR-E UNITED,INC.

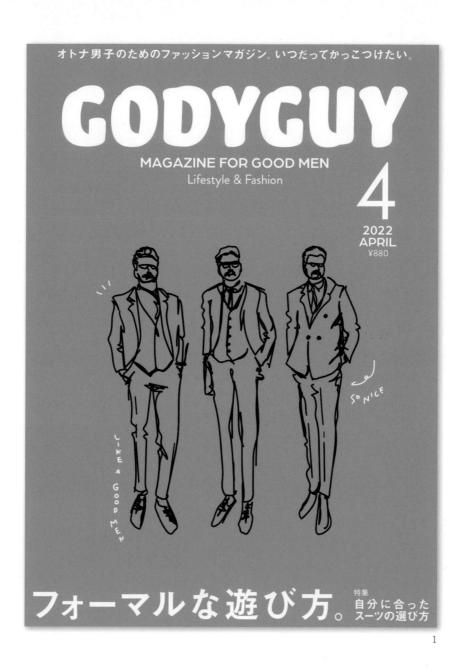

1. 人物整齊配置在畫面上，在營造視覺起伏感之餘，看起來也井然有序。

1

2

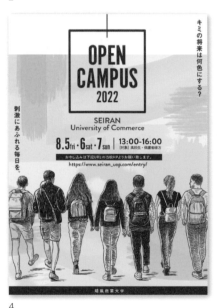

3

4

1. 用簡單的線條插圖，營造出清新氣息。 2. 用文字與插圖設計出LOGO般的風格，搭配色塊則可增添層次感。 3. 用較少的色數，打造出簡單成熟的形象。 4. 精細的插畫線條為畫面帶來亮點，讓整體視覺更聚焦。

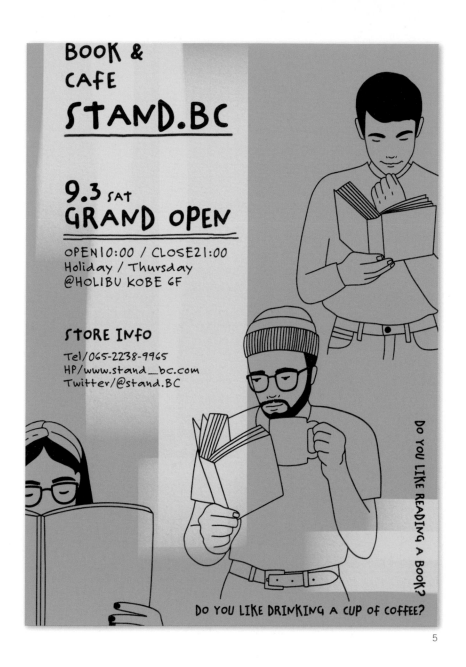

5. 線條柔和的插圖，醞釀出清新時尚的氣息。隨興的手寫字則賦予畫面統一感。

POINT

3

關鍵為隨機配置

RANDOM LOCATION

以看似隨興的方式配置插圖，

但又巧妙整頓畫面調性與色彩，

就能夠在營造動態感之餘，勾勒出休閒又井然有序的畫面。

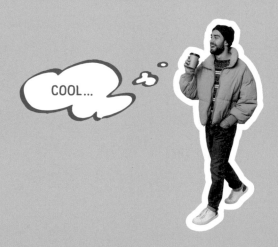

COOL...

TEXT & DESIGN : INGECTAR-E UNITED,INC.

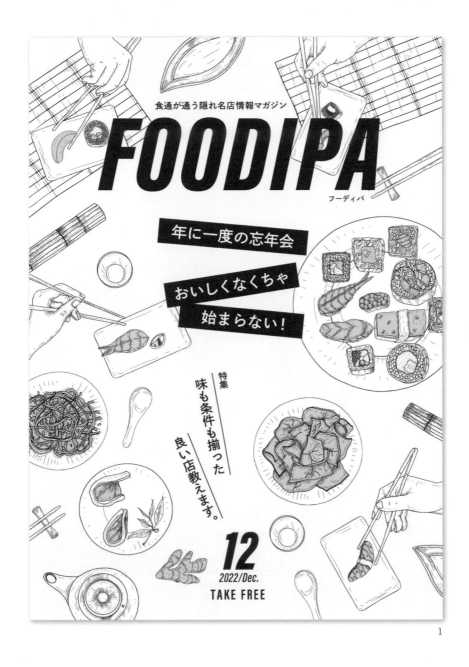

1. 儘管插圖四散在各處，只要控制在雙色，就能夠產生統一感，看起來相當高明。此外也用俯瞰的視角配置整體構圖，讓白色處成為視覺焦點。

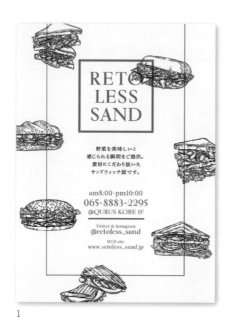

1. 線條精細的插畫，形塑出冷冽成熟的氣息。隨興配置的手法，為畫面增添動態感。 2. 去背照片讓畫面更加豐富熱鬧。 3. 與字型一起交織出充滿玩心的畫面。 4. 四散的白線條插圖，成了畫面上放鬆的裝飾。

5. 四散的人物插圖，搭配幾何圖形的色塊，使畫面產生躍動的韻律感。人物面朝不同方向，讓人感受到空間的寬敞。

一幅插畫決勝負

ONE POINT

配置一幅顯眼的插畫,並搭配適度的留白,
讓視線聚焦在特定重點,
就形成獨有的設計作品。

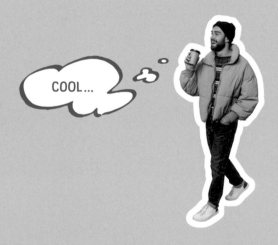

TEXT & DESIGN : INGECTAR-E UNITED,INC.

みんなが知りたい美味しいスポット紹介マガジン

TABERUNO
タベルノ

12
2022
December
¥880

みんなの
スシ
事情。

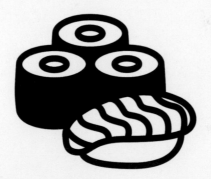

特集
全国のこだわりスシ店教えます！

ミル貝	干瓢巻き	たまご	うに	寒ブリ
赤貝	イカ	大トロ	アジ	はまち
さんま	甘エビ	ホタテ	サバ	えび
しらす	カニ	軍艦巻き	イクラ	タイ
穴子	カニ味噌		納豆巻き	マグロ
うなぎ			ハラス	コハダ
			サーモン	ハマグリ

1. 單純配置一幅簡化過的插圖，為畫面增添清新的氣息。這裡的關鍵在於，一幅插圖就好。

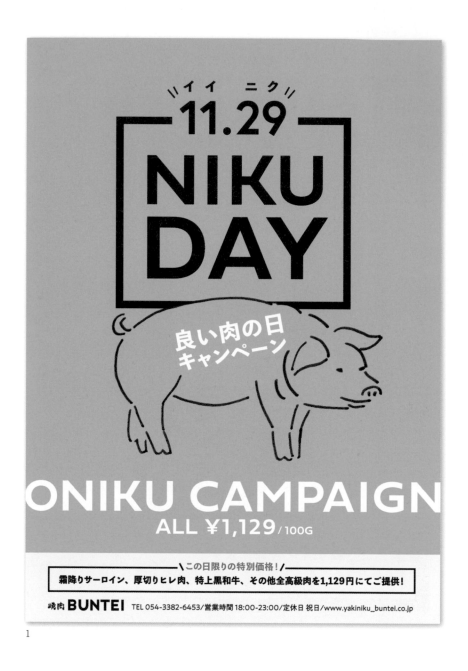

1

1. 幾乎滿版的背景色塊效果也很好。使用讓人聯想到豬隻的粉紅色，強化視覺上的說服力。
此外也將「藉由抑制色數打造簡約感」這個技巧用得出神入化。

WHAT SORT OF SHOES
DO YOU WANT?

MUKFAではあなたのオリジナル
モデルを作ることができます。

EXO325モデルをベースとして、パーツごと
に生地やカラーを選ぶことができ、世界にた
った一つのあなただけのスニーカーを作るこ
とができます。こだわりの一足を手に入れま
せんか？

www.mukfa_shoes.com

MUKFA

2

2. 雖然文字資訊多，但是插圖只有一幅，畫面自然不會繁雜。將色數控制在雙色，則讓資訊
看起來井然有序。

POINT

5

搭配手寫字

LETTERING

適度搭配手寫文字與插圖，
營造出復古時尚氣息。
特別適合用在想表現出手感或休閒形象時。

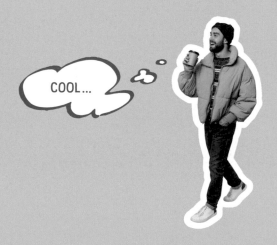

COOL...

TEXT & DESIGN : INGECTAR-E UNITED,INC.

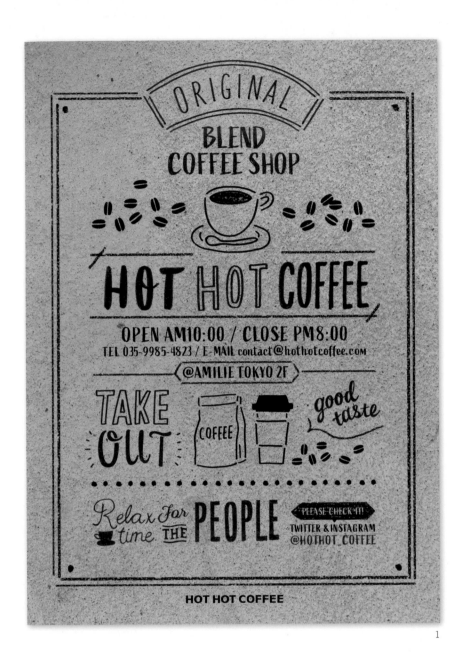

1. 藉雙色設計打造復古氛圍，這裡的關鍵是牛皮紙般的質感。

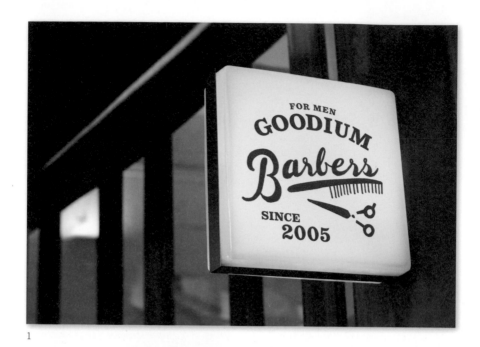

1

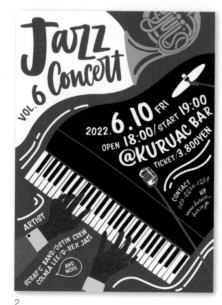

2

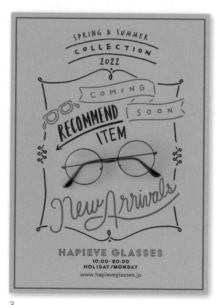

3

1. 調性與LOGO相得益彰的手寫字。　2. 充滿玩心的文字與插圖，強化了畫面的躍動感。
3. 將文字與照片當成作品的裝飾焦點。

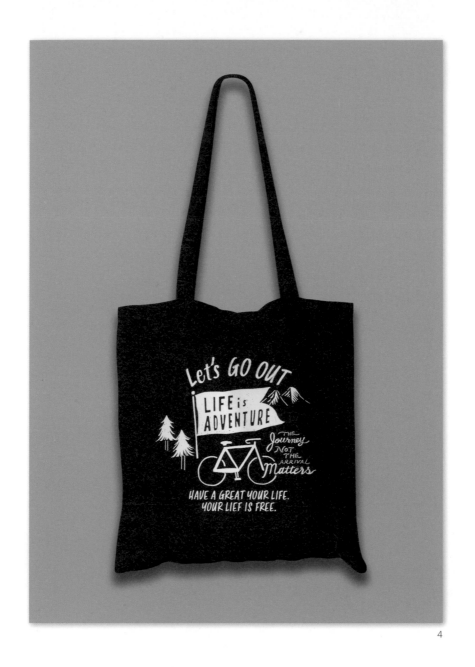

4. 運用在商品上打造出男友風，黑底白字的簡單色彩，交織出優雅時尚氣息。

POINT

6

藏在標題裡

ILLUSTRATION & TITLE

將局部文字圖像化，
是融合字型與插圖的技巧之一。
這邊請善加運用插圖，增添設計的豐富度吧。

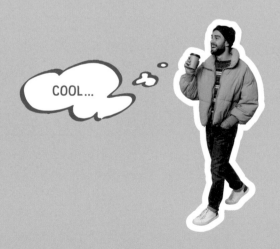

COOL...

TEXT & DESIGN：INGECTAR-E UNITED,INC.

1

1. 局部文字化為插圖，讓文字與插圖雙雙產生新穎氣息。用插圖表現英文字母時，同時兼具傳遞資訊的功能。

1

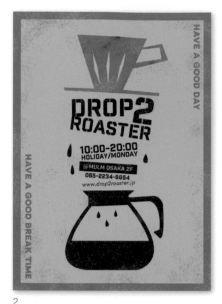

2

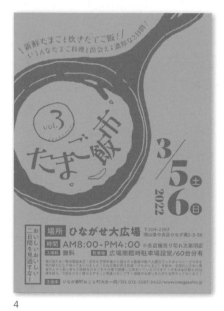

3

4

1. 手寫文字與插圖的搭配，讓視覺效果更加活靈活現。　2. 圖案間穿插資訊，打造出大膽的視覺效果。　3. 線條插畫與文字融合在一起，勾勒出輕鬆獨特的氣息。　4. 將標題藏在插畫中，讓兩者合而為一，形塑出更具魅力的畫面。

5

5. 用文字與簡約的線條插畫組成LOGO，打造出摩登時尚的形象。

試著打造脫俗感

日常生活經常聽到「脫俗感」，但是實際上究竟該怎麼做呢？
這裡將以P.67的範例，解說「脫俗感」的關鍵。

Before

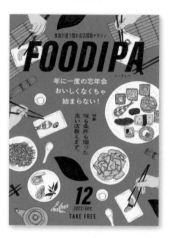

After

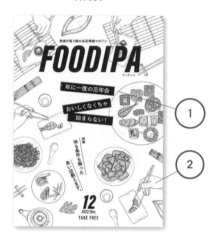

1. 字型的運用

在隨機配置插圖之餘，也記得對文字角度多花點心思，以強化畫面整體的動態感。但是光是用文字與插圖放滿畫面，會散發出緊迫的視覺效果。所以設計時必須適度留白，才能夠表現出「脫俗感」。

2. 配色

捨棄繽紛色彩，嚴選兩色即可。雖然色彩較多看起來更符合實際，但是資訊量過多會使畫面太過沉重。所以要適度留白讓畫面輕盈一點，此外再搭配較少的色彩數量，就能夠表現出乾淨清新的「脫俗感」。

POINT

活用留白與輕盈配色，就能夠打造脫俗感。
這裡請採取「減法思維」吧。

CHAPTER

4

FONTS

字型

一

這裡要介紹運用字型的重點。

字型，有助於打造視覺衝擊力與抑揚頓挫感。

同時還能夠成為圖像的主軸，可以說是萬能選手。

SIX POINT TECHNIQUE

隨興失衡的手繪感

HAND WRITTEN

刻意使用歪斜的手寫字,打造出緩慢生活的氛圍,
不知為何反而更顯現代感。
非常適合想要縮短與觀者間的距離時使用。

TEXT & DESIGN : INGECTAR-E UNITED,INC.

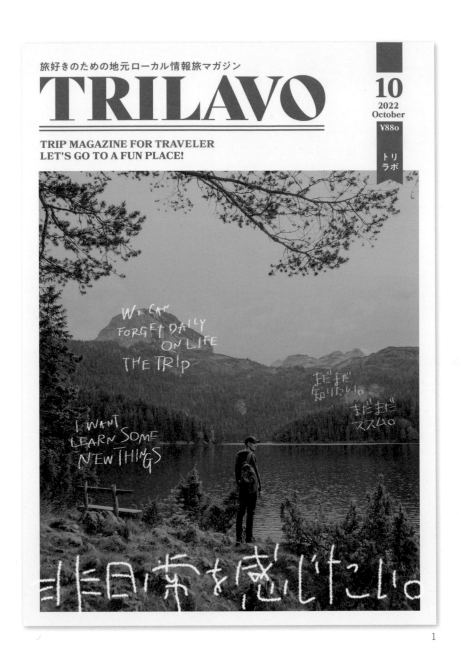

FONTS – HAND WRITTEN

1. 將文字配置在照片的留白處，呈現出清新脫俗的氣息。照片色調與標題顏色一致，讓畫面更顯乾淨且具統整性。

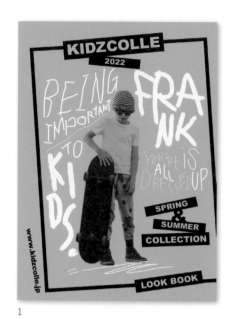

1

2

3

4

1. 以手寫字搭配去背照片。適當改變字體的粗細並隨意配置，打造出隨興休閒的形象。 2. 僅標體使用大型手寫字，勾勒出畫面層次感。 3. 僅訊息使用手寫字，型塑出畫面的視覺焦點。 4. 僅用在重點處。適度搭配手寫字，豐富了整體畫面的表情，讓資訊更易閱讀。

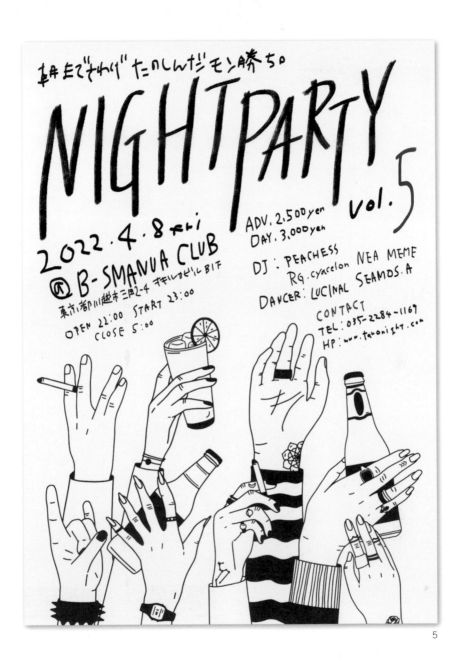

5. 所有字體都採用手寫，營造出自然不造作的視覺效果，以及兼具休閒與玩心的氛圍。將使用的色數縮減到最少，也是這個設計的一大關鍵。

貼近版面邊緣

PUT ON EDGE

讓文字極度貼近版面邊緣，
反而塑造出獨特形象。
很適合追求畫面密度與層次感的時候。

TEXT & DESIGN : INGECTAR-E UNITED,INC.

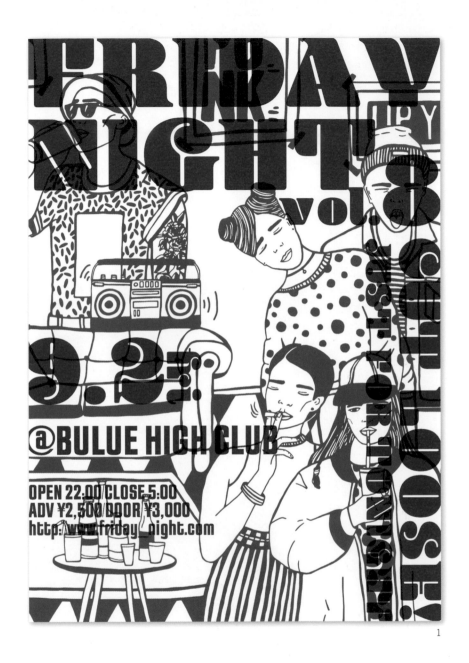

1. 貼近版面邊緣的文字，半透出放滿背景的插圖，強化了視覺衝擊效果。將用色數量降到最低，能夠讓資訊更易傳達出去。

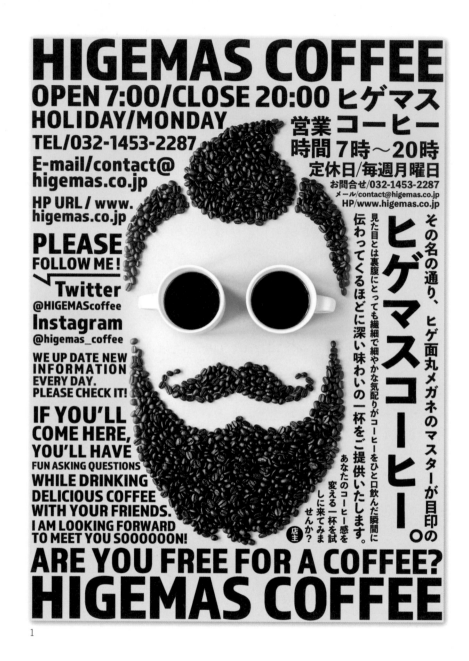

1

1. 用文字放滿照片的留白，並貼近版面的邊端，同時營造出視覺衝擊力與密度，是非常有看頭的設計。

1

2

3

4

1. 不同角度的文字配置，賦予畫面動態感與獨特性。 2. 加大文字間距，營造出大氣的氛圍。 3. 將文字配置在畫面留白處，不僅能夠突顯照片，還能增添畫面層次感。 4. 將文字資訊集中在單側，勾勒出高雅成熟的形象。

POINT

3

隱約滲出的帥氣感

STICK OUT

刻意讓文字躍出框架，
打造出極富衝擊效果與躍動感的時尚氣息。
是簡單且好運用的技巧。

FANTASTIC !

TEXT & DESIGN : INGECTAR-E UNITED,INC.

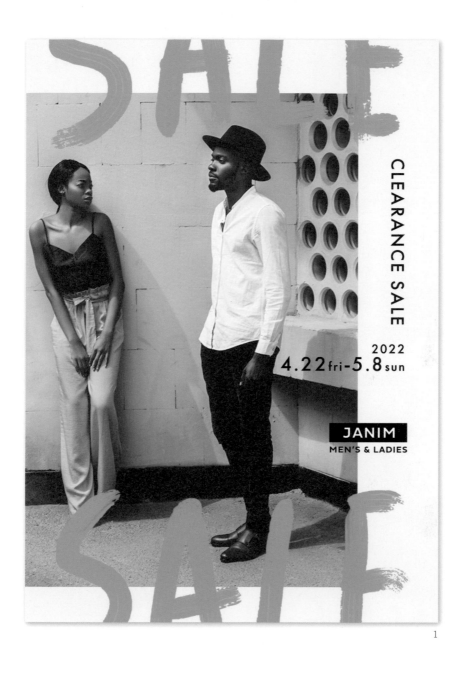

CLEARANCE SALE

2022
4.22 fri - 5.8 sun

JANIM
MEN'S & LADIES

1

1. 超出上下邊界的隨興文字，令人更加印象深刻，並使畫面更加生動。

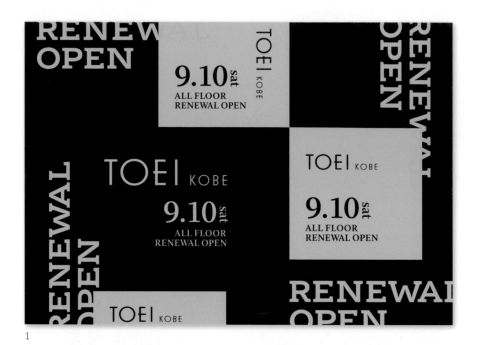

1

2

3

1. 將資訊打造成反覆出現的圖像，讓文字兼具妝點畫面的效果。 2. 散布四處且超出邊線的文字，增添了畫面的躍動感。 3. 放大其中一個文字並超出邊界，形塑出強烈的視覺張力。

4.上下左右的文字都超出邊線，且尺寸有大有小、方向也各有不同，共同交織出震撼的視覺效果。

只有文字

ONLY CHARACTER

版面中僅有文字的設計。

雖然要素簡單，卻能夠隨著創意發揮無限可能，

文字設計的樂趣，在於變化多端。

TEXT & DESIGN：INGECTAR-E UNITED,INC.

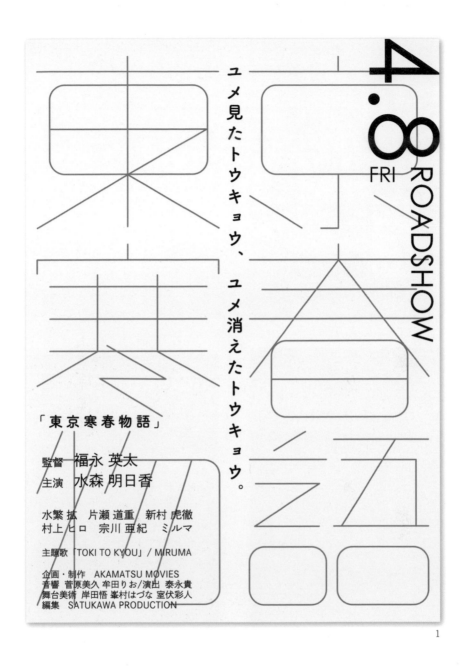

東京寒春物語

「東京寒春物語」

監督　福永 英太
主演　水森 明日香

水繁 拡　片瀬 道重　新村 虎徹
村上 ヒロ　宗川 亜紀　ミルマ

主題歌「TOKI TO KYOU」/ MIRUMA

企画・制作　AKAMATSU MOVIES
音響 菅原美久 牟田りお/演出 泰永貴
舞台美術 岸田悟 峯村はづな 室伏彩人
編集　SATUKAWA PRODUCTION

ユメ見たトウキョウ、ユメ消えたトウキョウ。

4.8
FRI
ROADSHOW

1

1. 將文字打造成背景視覺。以形狀有趣的字型放滿背景，讓畫面更令人印象深刻。這裡關鍵是字型線條纖細，且僅用單一色彩。

FONTS – ONLY CHARACTER

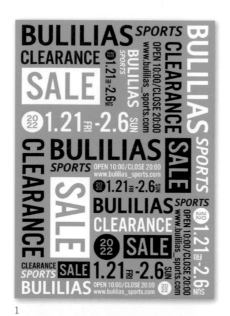

1

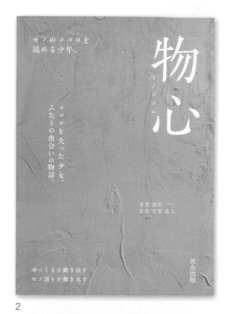

2

3

4

1. 整個版面放滿文字，並透過方向與色彩變化，增添畫面的律動感。 2. 散布在各處的大範圍留白，與文字交融出圖形感。 3. 刻意放大數字，使其成為畫面的主視覺。 4. 沿著曲線配置文字，將文字組成的形狀，打造成畫面的視覺焦點。

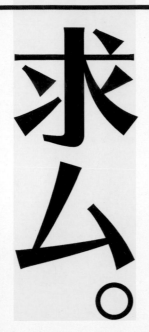

求ム。

事業拡大に伴い共に現場を盛り上げてくれるデザイナーを探しています。スキルはもちろんですが当社は個性を大切にしているため、ただのイエスマンは要りません。自分を持っている人が必要です。

自分を大切にできる人

人生を自分らしく、自分の気持ちを大切に生きている人。他人の顔色を気にして行動に移せない、自分の意見を言えない人より案件に対して真摯に取り組み、自分の考えをしっかり伝えられる、信念を持った

自分を貫ける人

募集職種
・グラフィックデザイナー
・WEBデザイナー

事業内容
・広告、パンフレット等の販促ツールの企画・制作

雇用形態	正社員(研修期間あり)
給与	月給25~40万円
賞与	年2回
勤務時間	8:00~18:00
休日	週休完全2日制
福利厚生	社会保険完備

エントリーフォーム
QRコードからエントリーフォームにアクセスし、必要事項をご入力の上、送信してください。

FREEDAY DESIGN
オフィス/東京都緑川区新橋2-3-5 上山川ビル3F
TEL/035-1235-9987 E-mail/contact@freeday_design.jp
WEB/https://www.freeday_design.jp

5

5. 以框線切割文字資訊，井然有序之餘增添抑揚頓挫。適度的配色則具有突顯資訊的效果。

使用粗體文字

BOLD CHARACTERS

藉偏粗的字體襯托簡約感。

並藉偏多的留白，打造強勁有力的衝擊效果！

若能親手創造文字，整體品質會更上一層樓。

FANTASTIC!

TEXT & DESIGN : INGECTAR-E UNITED,INC.

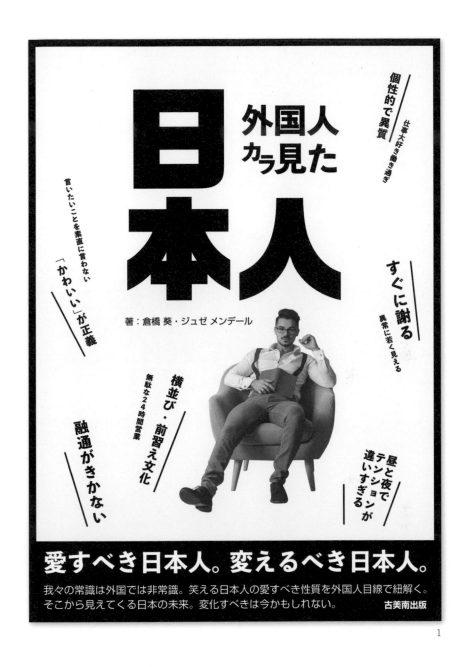

著：倉橋 葵・ジュゼ メンデール

外国人カラ見た
日本人

個性的で異質
仕事大好き働き過ぎ

言いたいことを素直に言わない
「かわいい」が正義

すぐに謝る
異常に若く見える

横並び・前習え文化
無駄な24時間営業

昼と夜でテンションが違いすぎる

融通がきかない

愛すべき日本人。変えるべき日本人。

我々の常識は外国では非常識。笑える日本人の愛すべき性質を外国人目線で紐解く。
そこから見えてくる日本の未来。変化すべきは今かもしれない。

古美南出版

1

1. 僅單一的黑色讓畫面簡潔有力，偏多的留白則讓視線自然聚集在標題上。

1

1. 粗大的文字搭配單一插圖,兼顧了簡約與視覺張力。

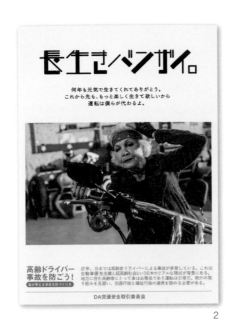

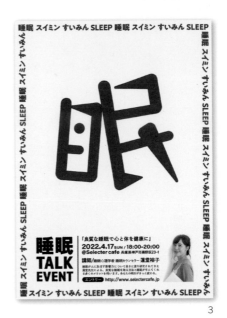

2

3

4

2. 與照片相輔相成。結構簡單，更有助於聚焦在標題上。 3. 調整局部文字，使其成為視覺的一部分。 4. 粗大字體搭配色塊時，選擇深底白字能夠賦予活力的氣息。

藉細線打造清爽感

MAKE WITH LINE

文字採用精細線條，
能夠勾勒出輕巧柔和的形象，
適合用來表現溫柔的男友風。

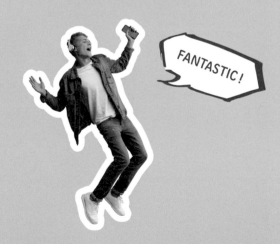

FANTASTIC！

TEXT & DESIGN : INGECTAR-E UNITED,INC.

1. 細線文字與照片契合度極高，將文字配置在留白處，能夠增添畫面的韻律感。

1. 將細線文字打造成花紋，展現出獨特個性與時尚形象。　2. 填滿字框內的顏色，增添文字的視覺作用。

3. 局部立體的效果，可賦予畫面深度感，看起來也更加獨特。

邁向簡約之路 2

想要實現簡約有序的設計，還有哪些重點要注意呢？
只要將數個簡約重點結合在一起，
就能夠讓簡約之路更加開闊。

POINT 3

整理要素

整理資訊與要素，讓畫面更加簡約。僅使用一幅插畫，也是簡約設計的一大關鍵。

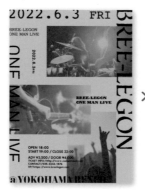

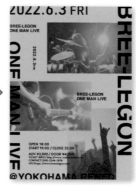

POINT 4

減少字型種類數量

設計時盡量將字型種類控制在 1～3 種，藉此可讓整體畫面簡約且不會分散注意力。

POINT

整頓要素、減少字型種類，不要什麼都想塞進去，稍有限制才能打造簡約感。

CHAPTER

5

TEXTURE

質感

—

這裡要介紹運用質感的關鍵。
活用素材質感有助於增添印刷物的空間深度，
還能夠賦予簡約設計一絲韻味。

SIX POINT TECHNIQUE

1.

手工材質的時髦感

CRAFT

運用實體物般的材質感，
在營造出溫潤感之餘，型塑時尚氣息。
不只平面設計適用，用在商品設計上同樣能使魅力倍增。

TEXT & DESIGN : INGECTAR-E UNITED,INC.

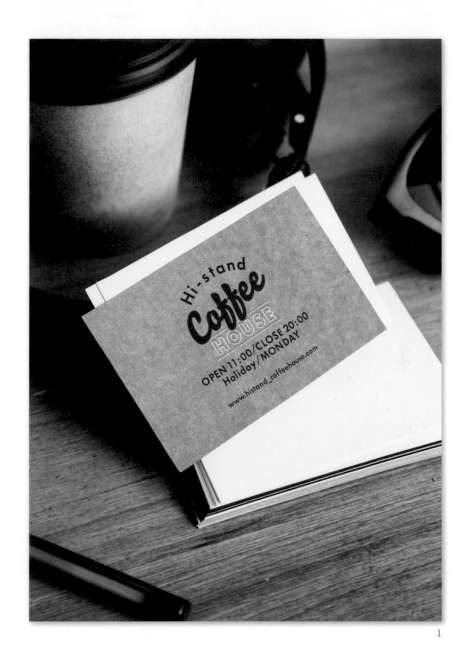

1. 縮減使用的色彩數量,打造都會時尚氛圍。儘管畫面簡單,卻藉材質感避免了單調。

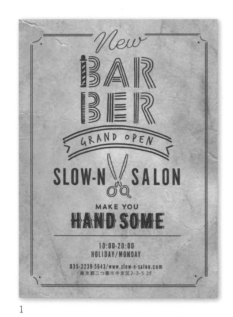

1

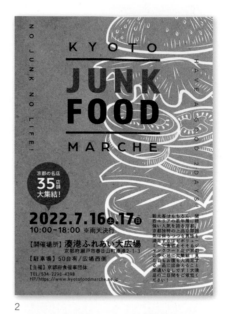

2

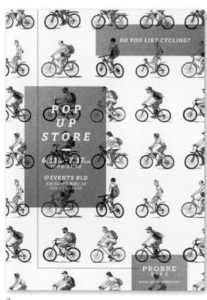

3

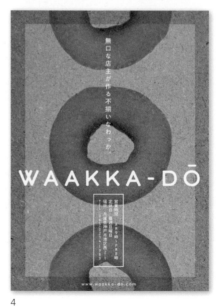

4

1. 單色設計搭配具材質感的背景，能夠讓作品更加豐富。 2. 以白線表現插圖，有助於強調背景的材質感，令人印象深刻。 3. 將材質感重點運用在版面中，與白底形成相當大的差異，交織出畫面的層次感。 4. 強調照片色彩深淺，能夠進一步表現空間深度，讓畫面更加生動。

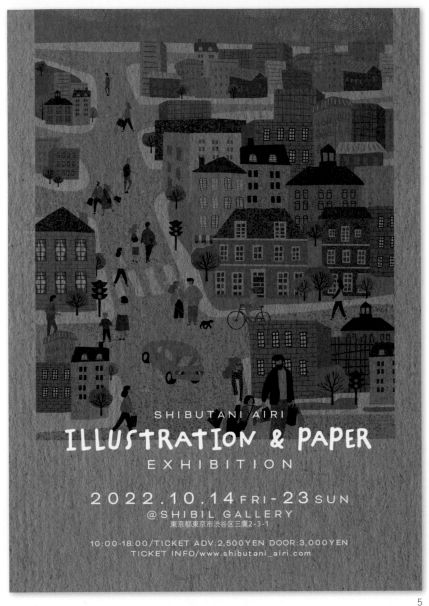

5. 搭配插圖的用法。讓材質感穿透插圖，散發出沉穩溫暖的氛圍，也增添背景的協調感。

TEXTURE – CRAFT

POINT 2.

迷人的粉筆藝術

CHALK ART

這裡要使用粉筆質感的文字或插圖，
是一般店家或招牌等很常見的效果。
請試著將粉筆元素攬入自己的設計吧！

WHAT'S UP?

TEXT & DESIGN : INGECTAR-E UNITED,INC.

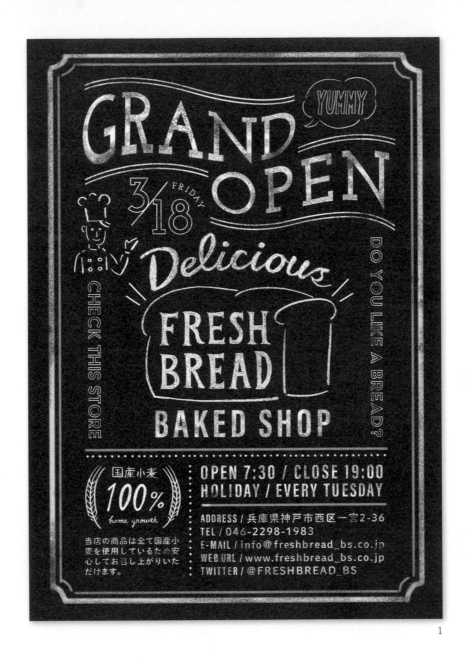

1. 猶如黑板的背景，最能夠呈現粉筆藝術。善加調配文字與插圖的組合方式，就能夠避免單調，型塑歡樂氣息。將所有元素放滿版面，則可營造出視覺完整度。

1

2

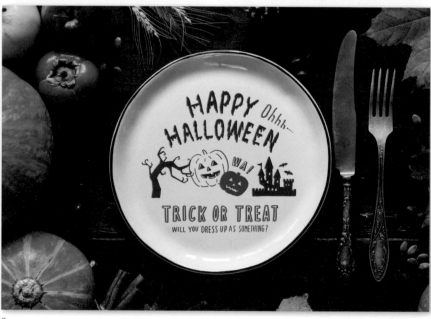

3

1. 搭配照片的用法。配置時活用盤子的形狀，有助於勾勒出立體感。 2. 將粉筆文字配置在照片空白處，並安排大範圍的留白，反而令人印象深刻。 3. 上色同樣很可愛。這個設計的關鍵在於盡量縮減使用的色彩數量，才能夠保有簡約設計氣息。

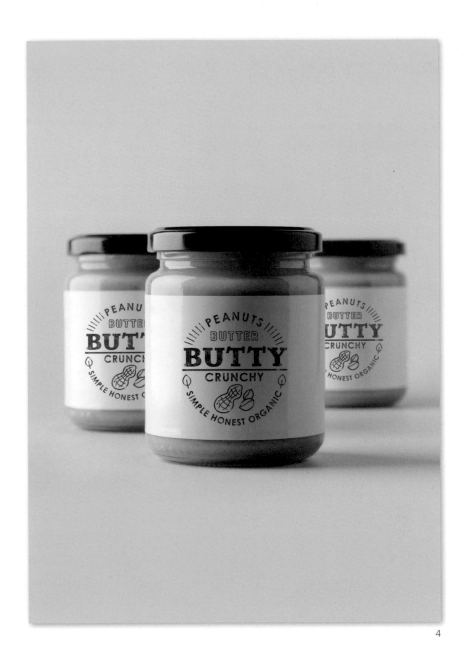

4. 也可以用在包裝設計上，以增添溫潤氣息與手作感。

手繪視覺焦點

HAND PAINTED

手繪般的質感，
適合用來增添畫面風情，
或是想打造少許原創感時可用的技巧。

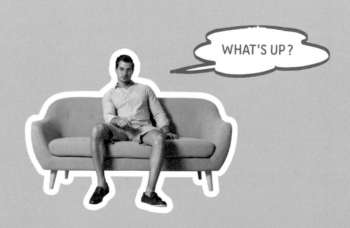

TEXT & DESIGN：INGECTAR-E UNITED,INC.

1

1. 雖然形狀簡單，卻藉由水彩質感增添了畫面豐富度。抑制要素與色彩的數量，則是營造時尚感的關鍵。

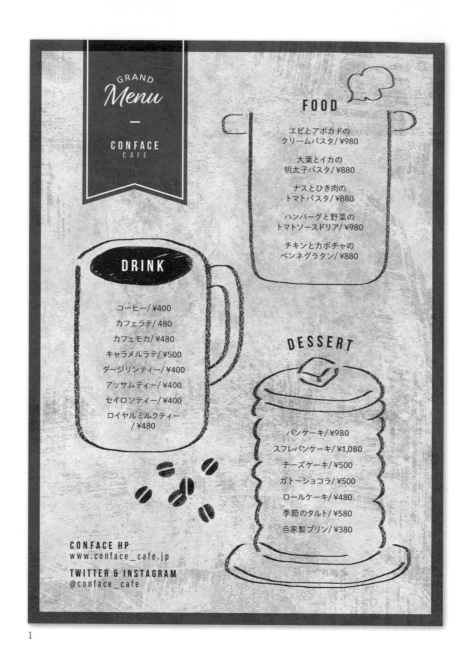

1

1. 手繪質感的邊框，兼具裝飾與整理資訊的效果，還猶如邊框地清晰劃分區塊。

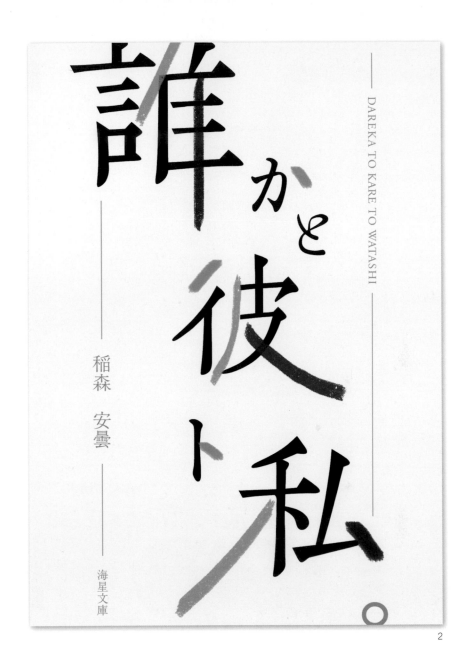

誰かと彼ト私

DAREKA TO KARE TO WATASHI

稲森　安曇

海星文庫

2

2. 將局部筆劃改成手繪，賦予畫面韻律感與豐富情致，躍升成為畫面中的主視覺。

活用印刷網點

HALFTONE DOT

將印刷網點攬入設計，
是同時打造休閒與懷舊脫俗感的技巧。
也是現代設計不可或缺的技巧之一。

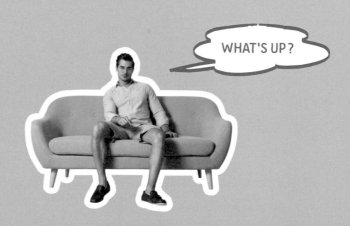

WHAT'S UP?

TEXT & DESIGN : INGECTAR-E UNITED,INC.

TESHIGOTO

日本が誇る手仕事紹介マガジン

良い仕事は人を惹きつける

行列をつくる
寿司職人

SUSHI CHEF'S CRAFTSMANSHIP

宣伝もない
看板もない
名店特集

04

2022 APRIL / ¥680 / no.0034

1. 將網點用在線條插畫的局部。插畫使用細致線條，能夠形塑出清新脫俗的形象。

TEXTURE – HALFTONE DOT

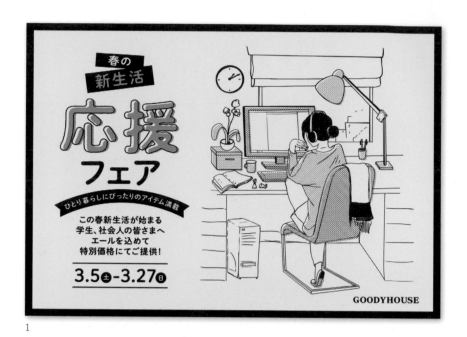

1

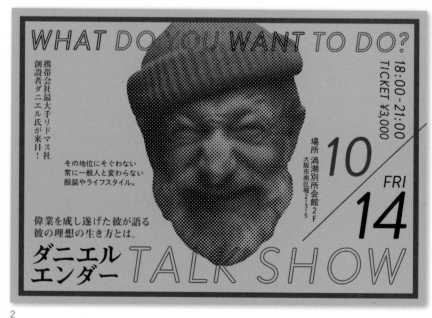

2

1. 用網點表現色塊，讓色彩更加輕盈，看起來自然不造作。 2. 放大的照片使用網點效果，打造躍然而出的視覺衝擊力。

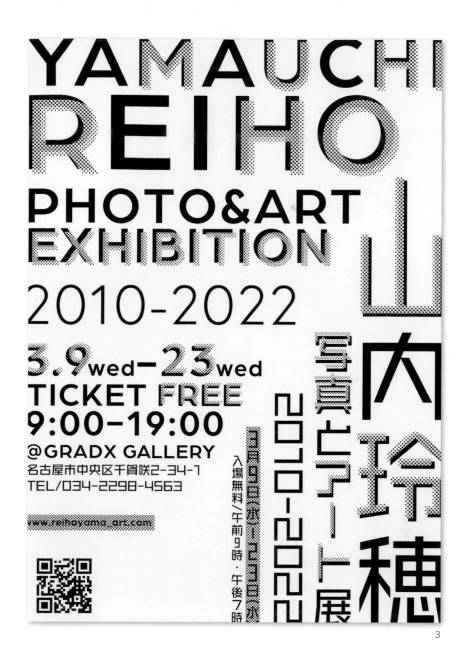

3

3. 局部文字使用網點，讓整體畫面即使只有文字也不單調，相當鮮活。

摩擦或暈開也是一種韻味

SHAVED AND BLEED

摩擦或暈開也是很常用的材質感。
材質感也能夠成為設計的主角，
很適合用在想強調手作或手工藝時。

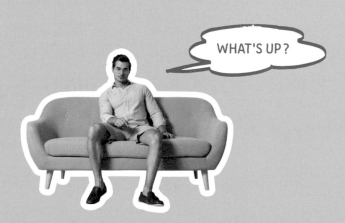

WHAT'S UP ?

TEXT & DESIGN : INGECTAR-E UNITED,INC.

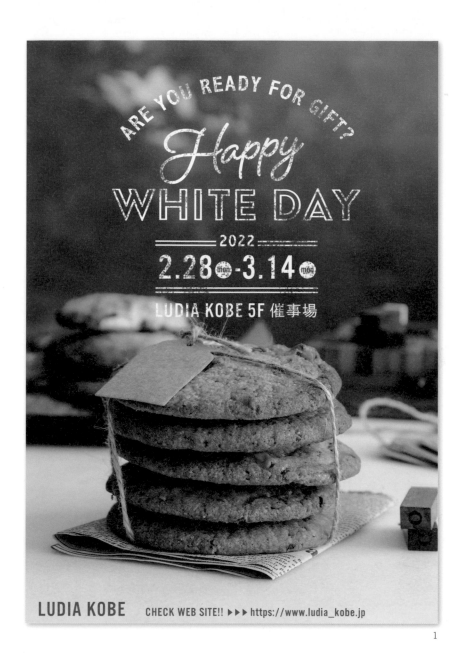

1

1. 賦予白字摩擦效果，光是添加這種質感，就大幅增添韻味與手作感，非常切合手工餅乾這個主題。

1. 摩擦筆觸般的質感，與照片相得益彰。這種筆觸是塑造故事性時的絕佳幫手。

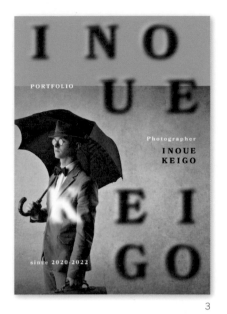

2

3

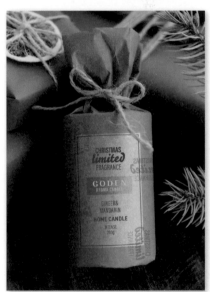

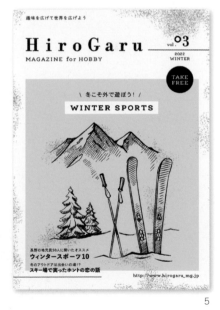

4

5

2. 暈開的效果讓人輕易感受到手工藝或手作氣息。 3. 模糊的文字洋溢懷舊風情，其照片的色調與配色讓畫面保有一致性。 4. 具透明感的文字，帶來了畫面的空間深度，讓文字展現出花紋般的視覺效果。 5. 將摩擦質感擺在背景，讓畫面在懷舊之餘又兼具輕鬆沉靜感。

POINT

6.

疊上色彩打造材質感

MULTIPLY

使用加疊的概念，讓色彩穿透其他要素，
表現出色塊所缺乏的空間深度與材質感。
藉由隱約出現的照片、插圖與花紋等，增添畫面的細節。

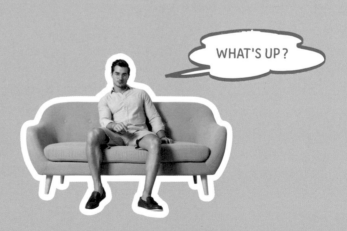

WHAT'S UP ?

TEXT & DESIGN : INGECTAR-E UNITED,INC.

1. 放大數字不僅能增加視覺效果，還能夠強調數字的意義。與多幅插圖相疊，則增添了畫面的動態感。

1

2

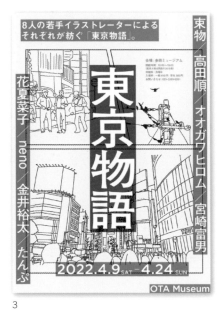

3

1. 將文字與多張去背照片互相交疊，再搭配插圖即型塑出熱鬧氣息。 2. 疊上偌大的圓形色塊，使其成為畫面上的視覺焦點。 3. 疊上色塊，組合多種要素，能夠表現出極富動態感的視覺效果。

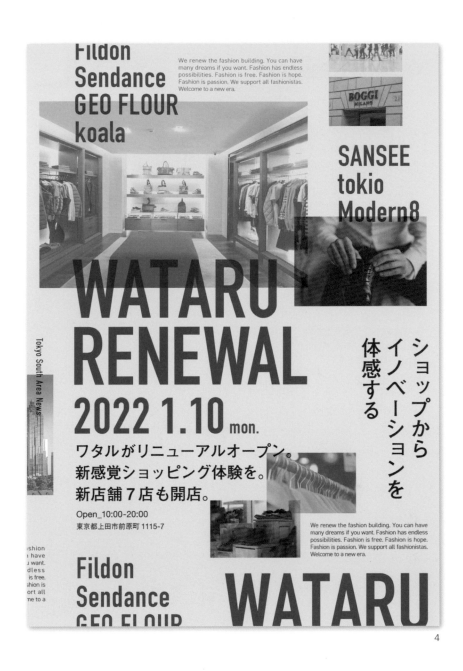

4. 將文字與矩形照片疊加在一起，再搭配雙色設計，營造出讓人想好奇一探的感覺。

COLUMN

分析所謂的「出色」

想要打造出「出色的設計」，就要先理解何謂「出色」。
這邊要分析什麼樣的部位會帶來「出色」，以幫助各位加以活用。

「出色」色的運用方法？ | 解析各配色的適用風格與特徵，有助於靈活運用。

（ex.偶像CD封面） ➡ 鮮豔且極富現代感。 ➡ 適用於少女風且流行的媒體、設計。

（ex.服飾品牌必備色） ➡ 以大地色為基調，散發沉穩氛圍。 ➡ 能夠呈現出乾淨高雅的成熟形象。

（ex.名牌商品的包裝） ➡ 保守的單色調。 ➡ 使用最普遍，能夠表現成熟高級形象。

「出色」字型的運用方法？ | 解析各字型的適用風格與特徵，有助於靈活運用。

UNIQUE
（ex.服飾品牌的LOGO） ➡ 低調的簡約無襯線體 ➡ 使用最普遍，能夠呈現出中性、簡約形象。

LEARN SOME
（ex.男性時尚雜誌） ➡ 隨興且帶有曲線的手寫字 ➡ 夠表現休閒味與獨特個性形象。

POINT

學會分析所謂的「出色」，
再運用在自己的設計上吧。

CHAPTER

6

OBJECT

物件

—

這裡要介紹運用物件的重點。
圖形與圖紋能夠帶來相當大的視覺衝擊效果，
請藉此打造出新穎又令人印象深刻的設計吧。

SIX POINT TECHNIQUE

POINT 1

引人目光的多邊形

POLYGON

多邊形除了勾勒出簡約時尚的氣息外，
極富個性的形狀也相當引人注目。
一下子就完成簡約洗鍊的圖形。

HEY!

TEXT & DESIGN : INGECTAR-E UNITED,INC.

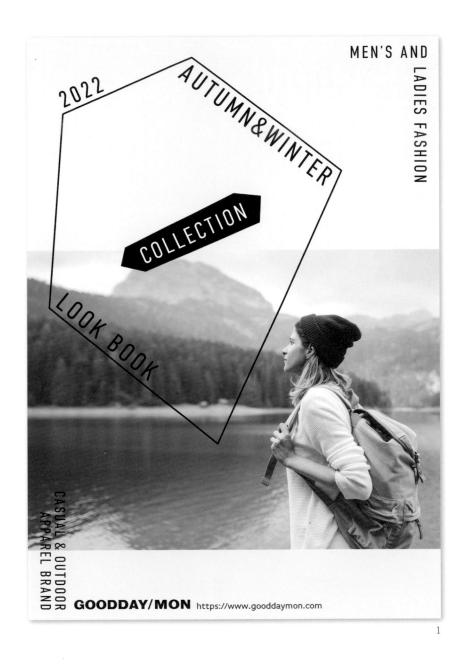

1. 使用多邊形外框，在形塑出視覺衝擊力之餘，沿著多邊形配置的文字也成為視覺焦點。

1

2

3

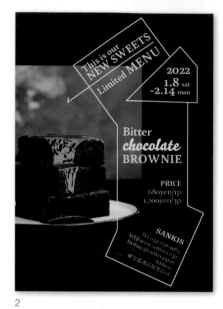

4

1. 多邊形散布各處的配置，能夠讓畫面具時尚的動態感。 2. 以多邊形框住文字資訊，即使文字傾斜，也能夠維持畫面整齊感。 3. 將多邊形色塊放在背景，如此一來，即使文字量較大，畫面仍井然有序。 4. 將多邊形打造成主視覺，不搭配文字等其他要素，勾勒出簡約卻令人印象深刻的畫面。

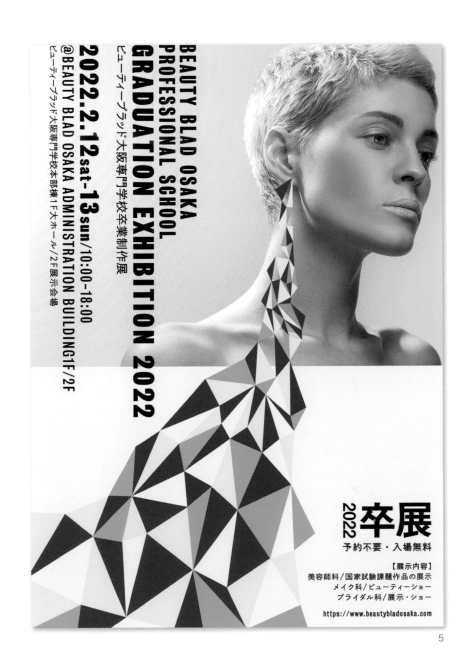

5. 把形狀當成圖案使用，鮮艷配色進一步提升視覺衝擊力。

POINT 2

圖紋的魅力

PATTERN

將物件打造成圖紋。
運用得宜的話，能夠大幅拓展表現幅度，
請調整形狀與用法，試著多方挑戰吧！

HEY!

TEXT & DESIGN : INGECTAR-E UNITED,INC.

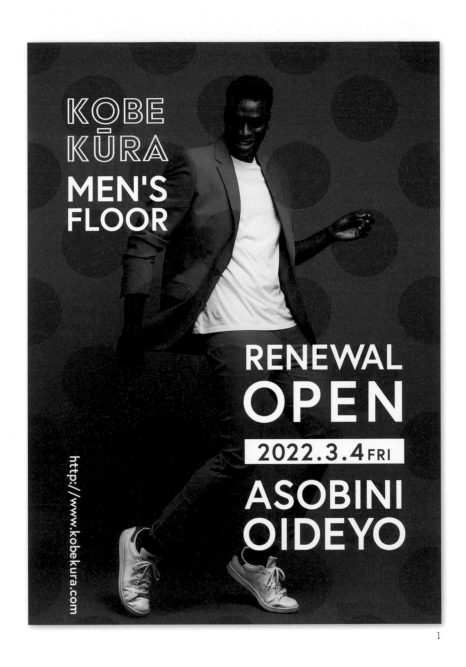

1

1. 布滿整面的圓形色塊，勾勒出休閒與極佳的視覺衝擊力。

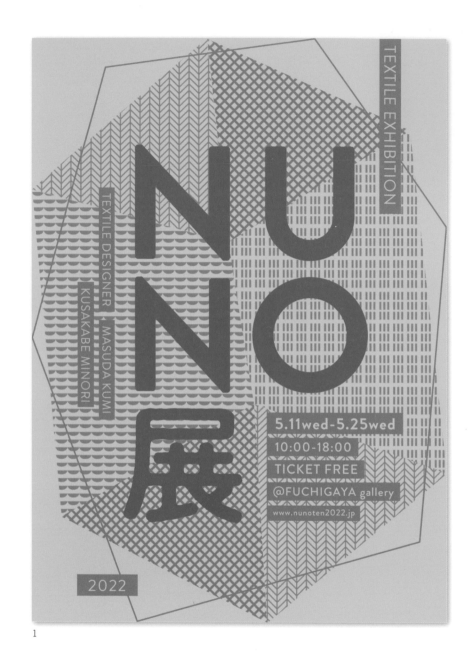

1

1. 整體色調一致，因此就算搭配多種不同的圖紋，畫面仍井然有序。

1

2

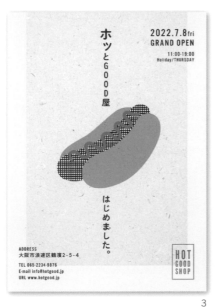

3

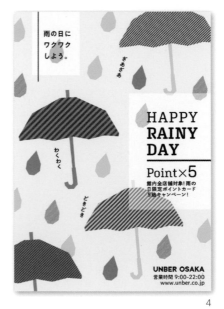

4

1. 將圖紋配置在文字上，打造成作品的主視覺，令人印象深刻。 2. 散布各處的圖紋，賦予畫面動態感。這裡的關鍵是選用單色調。 3. 僅局部使用圖紋，塑造出畫面上的視覺焦點。
4. 將圖紋剪裁得猶如插圖，與其他插圖的氛圍相融，形成休閒的視覺效果。

POINT

3

關鍵對話框

SPEECH BUBBLES

對話框能夠打造出輕鬆休閒感，
還能夠為設計增添一絲玩心。

TEXT & DESIGN : INGECTAR-E UNITED,INC.

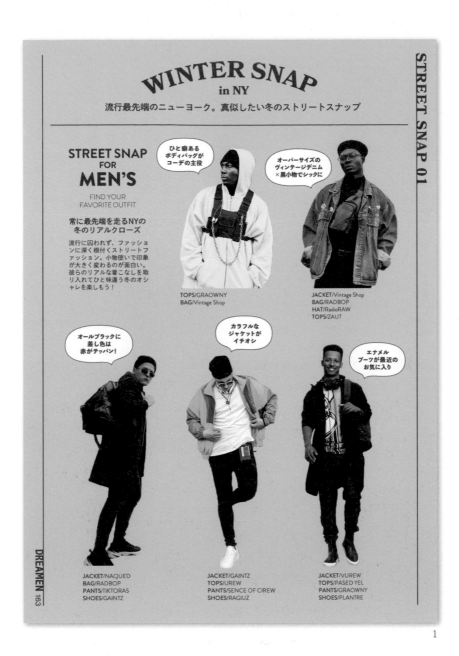

1

1. 使用多張去背照片，讓畫面更加熱鬧的同時，營造出休閒氣息。

OBJECT – SPEECH BUBBLES

1. 大範圍的對話框不僅是作品的主視覺，還具有邊框的效果。 2. 將邊框相當自然的運用在重要資訊，打造出視覺焦點。

3. 將插圖配置在對話框中，休閒之餘也極富個性。

POINT

4

暖洋洋的圖示

PICTOGRAM

這裡要學著使用圖示，
善用圖示能夠輕易打造出溫暖親切的形象。

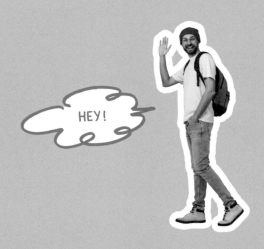

HEY!

TEXT & DESIGN : INGECTAR-E UNITED,INC.

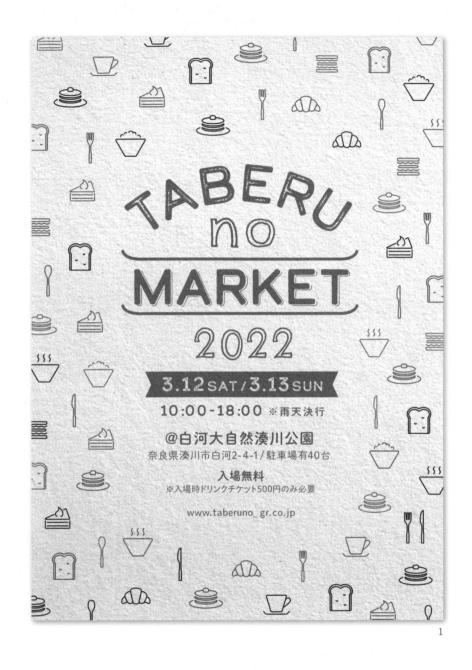

1. 將大量圖示散布在整個畫面，讓畫面熱鬧又歡樂。

1

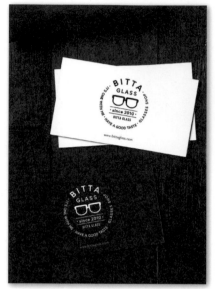

2

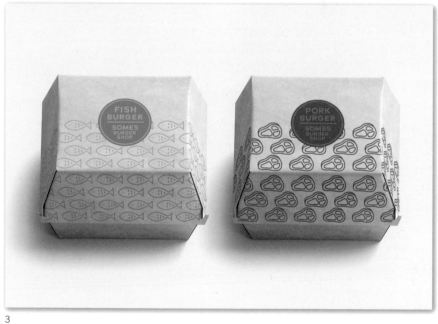

3

1. 將插圖簡化成圖示後配置在背景，使畫面平易近人。 2. 圖示同樣適合用在LOGO上，這裡的關鍵在於要搭配得簡潔有力。 3. 大量重複的圖示猶如圖紋，能夠強調出作品的特質。

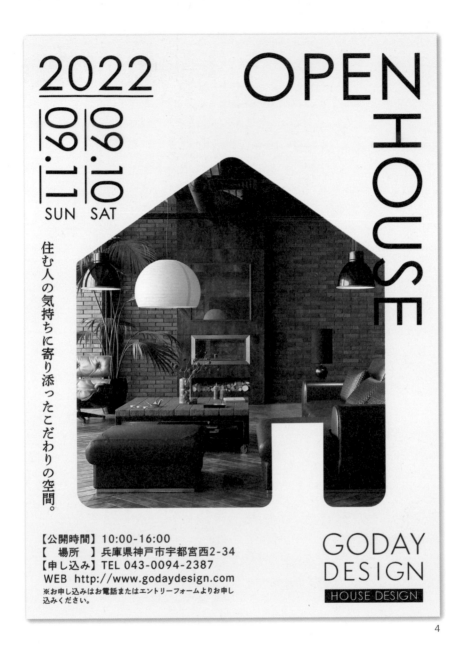

4. 將照片裁剪得猶如具體圖形，並以單一且巨大的圖示，打造出畫面的視覺焦點。

POINT

5

隨意配置的矩形色塊

SQUARE

將資訊安插在矩形色塊上，
能夠在營造躍動感之餘收斂要素，塑造出有型的視覺效果。
同時還具有將視線引導至資訊的功能。

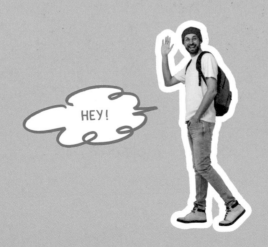

HEY!

TEXT & DESIGN : INGECTAR-E UNITED,INC.

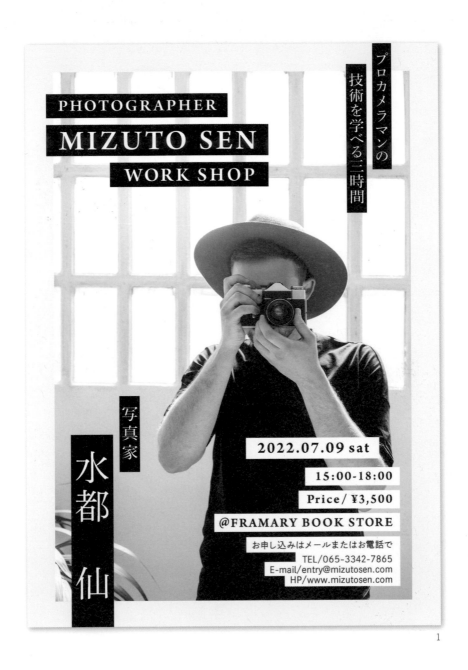

1. 所有文字都搭配矩型色塊，整頓出畫面一致性。再以黑白色為基調，打造出銳利的形象。

1

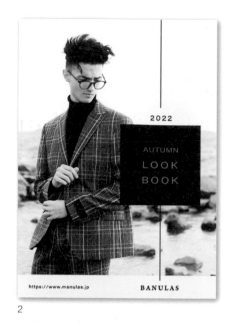

2

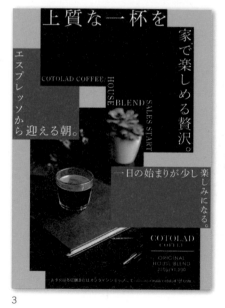

3

4

1. 使用半透明的色塊，白字則是畫面的視覺焦點。 2. 僅將色塊用在一小部分，除了打造視覺焦點外，還具有引導視線的功能。 3. 隨機配置色塊，並減少使用的色數，醞釀出沉穩高雅的氣息。 4. 白色矩形色塊，有助於營造畫面獨特性。

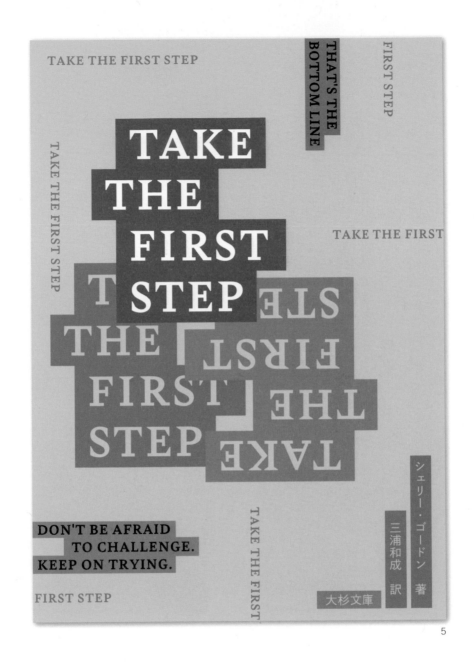

5. 雖然色塊的顏色都不相同，但是統一使用煙燻色，並搭配大地色系的底色，成功交織出沉靜氛圍。

POINT

6

藉波浪線打造不費力的休閒感

WAVE LINE

這裡要用波浪線，
打造出豪不費力的個性時尚。
關鍵在於時尚感的表現手法。

HEY!

TEXT & DESIGN : INGECTAR-E UNITED,INC.

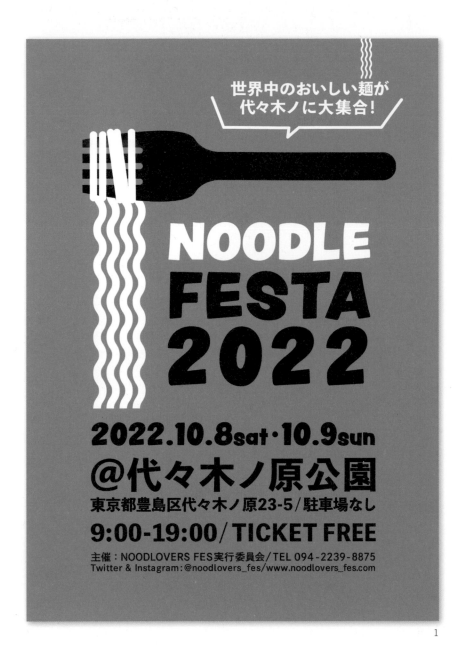

1. 插圖型的波浪線。捲麵形象與波浪線相當契合。

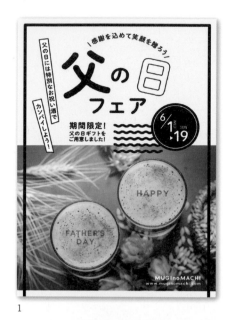

1

2

3

1. 局部使用波浪線以增添親和力。 2. 將波浪線當成文字邊框，讓畫面看起來更生動。
3. 用在LOGO上展現獨特氣息。

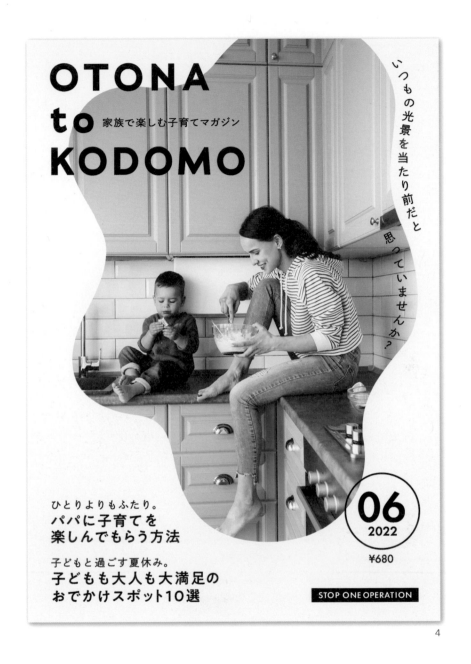

OTONA
to
KODOMO

家族で楽しむ子育てマガジン

いつもの光景を当たり前だと思っていませんか？

ひとりよりもふたり。
**パパに子育てを
楽しんでもらう方法**

子どもと過ごす夏休み。
**子どもも大人も大満足の
おでかけスポット10選**

06
2022
¥680

STOP ONE OPERATION

4

4. 將照片裁剪成波浪形狀，賦予其視覺衝擊力與躍動感。

國家圖書館出版品預行編目資料

版面研究所③混搭元素版面學：181 個掌握設計元素
與靈活應用訣竅！/ ingectar-e 著；黃筱涵譯 . -- 臺
北市：三采文化股份有限公司，2021.01 面；　公
分 . -- (創意家；38)
ISBN 978-957-658-473-2(平裝)

1. 版面設計
964　　　　　　　　　　　　　109019786

suncolor
三采文化集團

創意家 38

版面研究所③ 混搭元素版面學
181 個掌握設計元素與靈活應用訣竅 ！

作者｜ ingectar-e　　　譯者｜黃筱涵
主編｜鄭雅芳　　　美術主編｜藍秀婷　　　封面設計｜李蕙雲　　　內頁排版｜郭麗瑜

發行人｜張輝明　　總編輯｜曾雅青　　發行所｜三采文化股份有限公司
地址｜台北市內湖區瑞光路 513 巷 33 號 8 樓
傳訊｜ TEL:8797-1234　FAX:8797-1688　　網址｜ www.suncolor.com.tw
郵政劃撥｜帳號：14319060　戶名：三采文化股份有限公司
初版發行｜ 2021 年 1 月 15 日　定價｜ NT$450
3 刷｜ 2022 年 12 月 15 日

PPOKUNARU DESIGN DAREDEMO DEKIRU KAKKOII LAYOUT SHU
Copyright © 2020 ingectar-e
Chinese translation rights in complex characters arranged with MdN Corporation, Tokyo
through Japan UNI Agency, Inc., Tokyo